第一次就上手！新手飛機模型教科書

史上最簡單的飛機模型製作法！

教科書

nippper・Scale Aviation編集部／編

楓書坊

讓我們一起踏入
飛機模型的世界吧！

「想要挑戰製作飛機普拉模，但又覺得好像很複雜難以著手……」應該有不少人這麼想吧？不過，只要按照本書介紹的做法，一定可以順利完成。首先，先從按照自己的步調完成一架飛機開始，開啟屬於你的美好飛機模型生活吧！

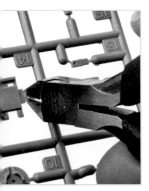
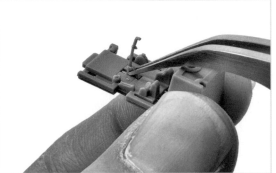
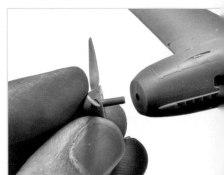
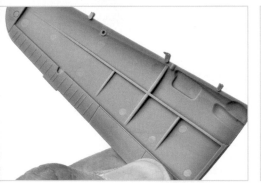
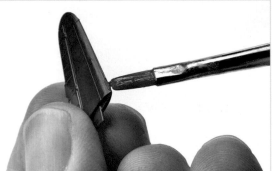
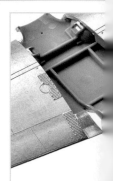
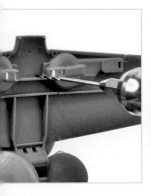

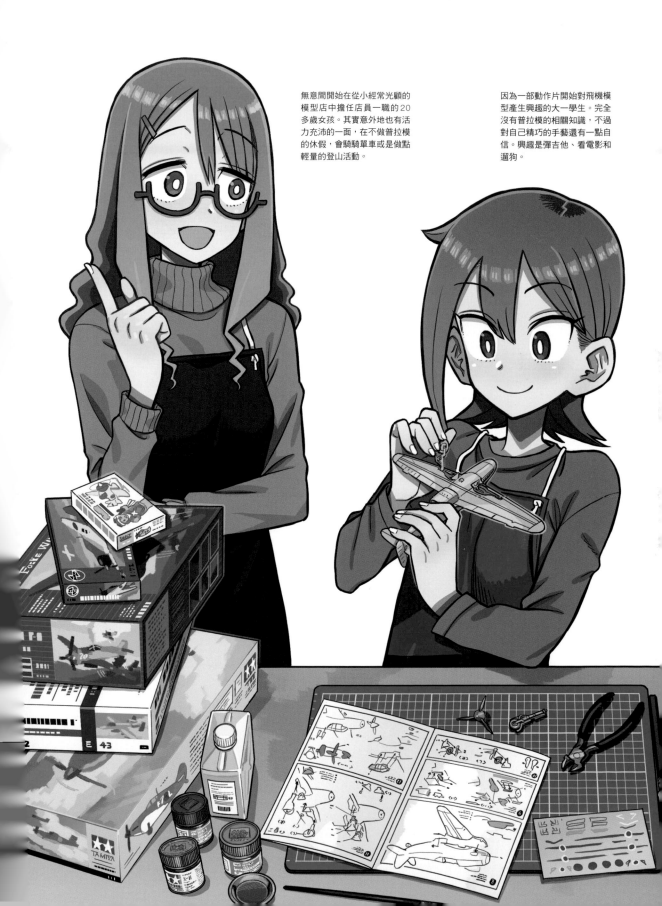

無意間開始在從小經常光顧的
模型店中擔任店員一職的 20
多歲女孩。其實意外地也有活
力充沛的一面，在不做普拉模
的休假，會騎單車或是做點
輕量的登山活動。

因為一部動作片開始對飛機模
型產生興趣的大一學生。完全
沒有普拉模的相關知識，不過
對自己精巧的手藝還有一點自
信。興趣是彈吉他、看電影和
遛狗。

注意！

閱讀本書前唯一注意事項！

本書為了讓更多人第一次接觸飛機模型時能享受到箇中樂趣，
而推薦了各式各樣的製作方法！
尤其是「除了組裝對塗裝也躍躍欲試」的人，
為了只使用一個模型套組成功完成所有的步驟，
請參考右頁的製作指南！

1

完全沒做過飛機模型，想要從頭開始了解。

踏入飛機模型的第一步！ P9

2

有做過飛機模型，但沒有上過色，想要知道上色的方法

目標成為高手！ P59

3

完全沒有製作過飛機模型，
想要從頭開始到上色完成。

組裝的過程中必須進行塗裝！

組裝篇的P29～39、P42～45

塗裝篇的P59～106

組裝篇的P40～41、P51～55

從塗裝篇的P107開始到轉印篇

試著按照以上的順序製作吧！

CONTENTS

CHAPTER.04
在飛機模型上轉印水貼紙

CHAPTER.05
讓組裝飛機模型更有樂趣的技巧

LET'S LEARN ABOUT *Aircraft* MODELS!

01

第 1 章
了解飛機模型！

何謂飛機模型？

本書要介紹的是「飛機模型」，飛機模型（普拉模）究竟是什麼呢？打開包裝盒後會看到什麼樣的內容物呢？這裡就針對這些基本的問題進行解說！

打開包裝盒後……

打開盒子後，會看到好幾個透明袋子。沒錯！這些就是飛機模型的主要部分。

來看看飛機模型裡面裝了什麼吧～

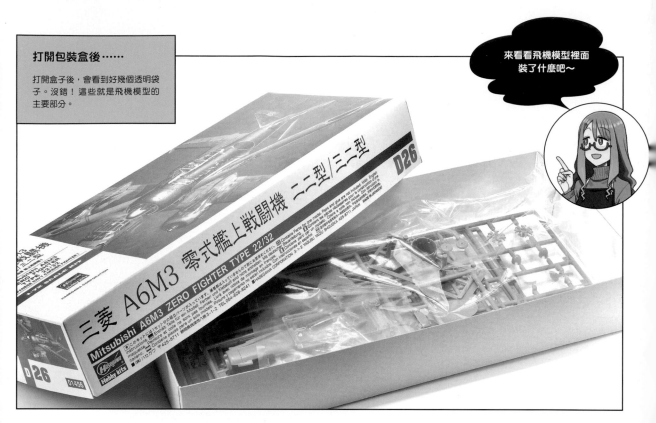

分散的零件

像框架般連接著無數個零件。將這些零件剪下來並組合在一起，就能做出一架帥氣的飛機。

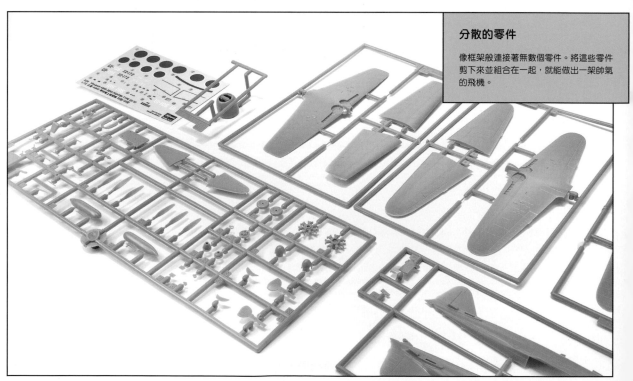

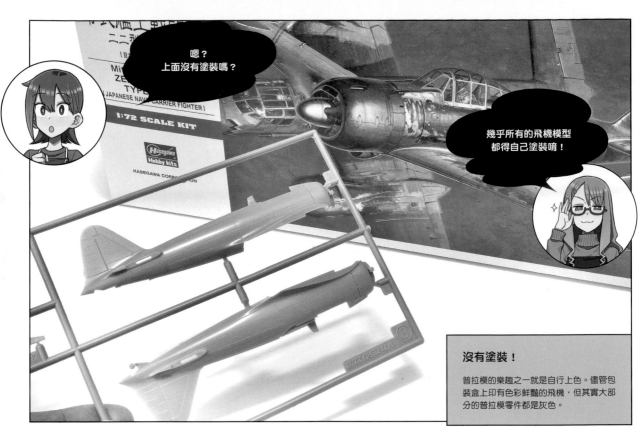

沒有塗裝！

普拉模的樂趣之一就是自行上色。儘管包裝盒上印有色彩鮮豔的飛機，但其實大部分的普拉模零件都是灰色。

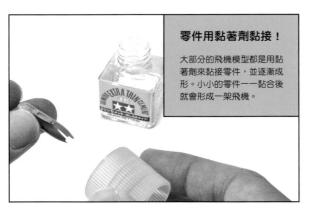

零件用黏著劑黏接！

大部分的飛機模型都是用黏著劑來黏接零件，並逐漸成形。小小的零件一一黏合後就會形成一架飛機。

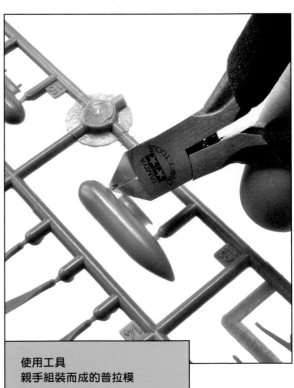

使用工具
親手組裝而成的普拉模

將各個零件剪下來，親自組裝，這就是普拉模的樂趣。

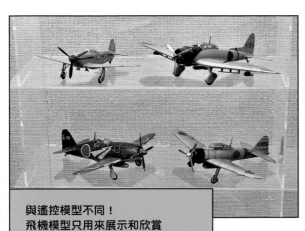

與遙控模型不同！
飛機模型只用來展示和欣賞

飛機模型沒辦法像遙控模型一樣可以飛來飛去。主要是享受組裝、塗裝的過程，也可以將成品放在櫃子上裝飾。

接下來就讓我們一起前往繽紛絢麗的飛機模型世界吧！

飛機模型
有各種不同的種類

儘管通稱為飛機模型，其實有各種不同的種類！也就是說，這是個相當豐富廣闊的世界。以下就來介紹飛機模型有哪些種類。

可以擁有名留航空歷史的著名飛機！

世界各國的著名飛機幾乎都有製作成模型。代表日本的戰鬥機「零式艦上戰鬥機」也受到全世界飛機模型愛好者的喜愛。

飛機模型的主角！
活塞式飛機

飛機模型中的一大勢力為在「第二次世界大戰」時期活躍的飛機。日本人最熟悉的「零式艦上戰鬥機」也屬於這一類。這是安裝了螺旋槳的噴射機登場前的飛機。以下將要一併介紹代表歷史的著名飛機，諸如梅塞施密特 Bf 109、噴火戰鬥機、P-51 戰鬥機等。

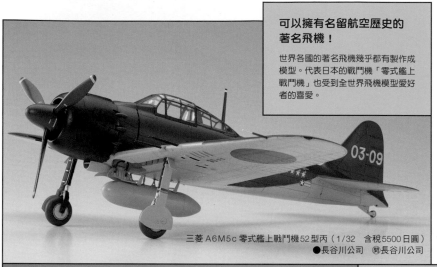

三菱 A6M5c 零式艦上戰鬥機52型丙（1/32　含稅5500日圓）
●長谷川公司　⑱長谷川公司

不僅僅是戰鬥機！

全世界性能最高的水上飛艇「川西H8K二式飛行艇」是當時的傑作，並以「二式大艇」之稱深受愛戴。不僅是像這樣的戰鬥機，飛行艇、轟炸機等各種活塞式飛機也都有做成普拉模。

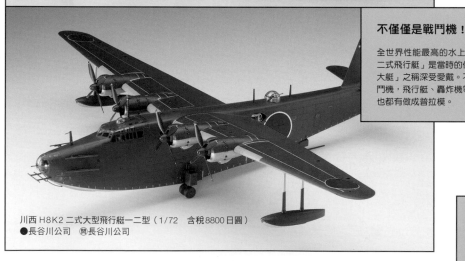

川西 H8K2 二式大型飛行艇一二型（1/72　含稅8800日圓）
●長谷川公司　⑱長谷川公司

於第一次世界大戰登場
的複葉戰鬥機

以第一次世界大戰中登場的飛機為模板製成的普拉模，大多由國外的模型製造商發售。一戰時期的飛機幾乎都是具有兩片主翼的「複葉機」。因為需要用到許多細小的零件和繩索，難度相對來說比較高。

宛如是在空中飛舞的
藝術品

第一次世界大戰時首次將飛機用於戰爭，但當時製作仍使用了大量的木頭和帆布，而非全部都用金屬製成。多數都有漂亮的設計與華麗的色彩為其特徵。

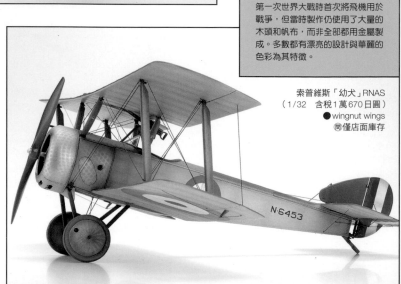

索普維斯「幼犬」RNAS
（1/32　含稅1萬670日圓）
●wingnut wings
⑱僅店面庫存

噴射機世界的
豐富程度
媲美活塞式飛機

噴射機寫下了從第二次世界大戰末期至今的飛機歷史。其陣容包括已退役（不再運行）到現在仍盡忠服役的飛機。在電視上常見的噴射機大多也有製造成模型，而最新型的匿蹤戰機模型也將陸續上市。

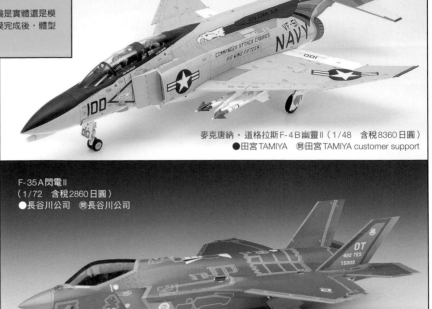

麥克唐納・道格拉斯F-4B幽靈II（1/48　含稅8360日圓）
●田宮TAMIYA　⑯田宮TAMIYA customer support

F-35A閃電II
（1/72　含稅2860日圓）
●長谷川公司　⑯長谷川公司

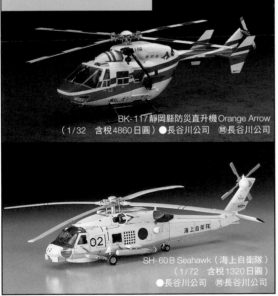

BK-117靜岡縣防災直升機Orange Arrow
（1/32　含稅4860日圓）●長谷川公司　⑯長谷川公司

SH-60B Seahawk（海上自衛隊）
（1/72　含稅1320日圓）
●長谷川公司　⑯長谷川公司

大家帶著興高采烈的心
搭乘的「客機」

飛往國內外時搭乘的客機是各位最熟悉的飛機。每家航空公司推出的客機模型花樣不一，有機會去機場仔細觀察實物也是客機普拉模的一大樂趣。

ANA波音787-8（1/200　含稅2640日圓）
●長谷川公司　⑯長谷川公司

日本航空波音787-8（1/200　含稅2640日圓）
●長谷川公司　⑯長谷川公司

也不要忘了直升機！

也有許多軍用、民用直升機機型的普拉模。其特點是，與機翼不同的旋翼（旋轉機翼）所擁有的獨特形狀以及壓迫感，即使同為飛機模型也能享受到與眾不同的樂趣。

了解飛機模型的大小「比例」，愉快地選擇飛機模型！

　　同樣一架飛機在發售飛機模型時，會製作成各種不同的尺寸。大部分的普拉模都會用「比例」來表示大小程度。飛機模型中最常見的是1/72、1/48、1/32這3種比例。這些數字的意思是「將飛機的實際大小除以72、48、32後的尺寸」。所以，即使是同一架飛機的普拉模也能享受不同的大小尺寸。

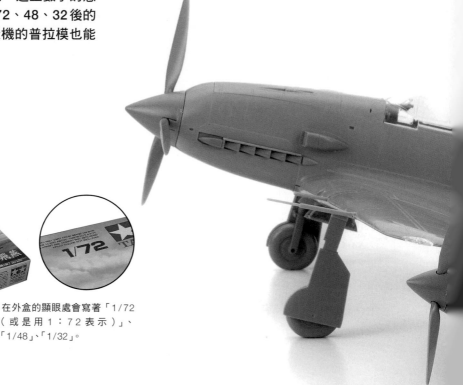

在外盒的顯眼處會寫著「1/72（或是用1：72表示）」、「1/48」、「1/32」。

模型的特色會隨著比例而變化

根據尺寸的差異，普拉模的精細度和零件數量等也會有所不同，每一種都有其特色。以下簡單整理各比例的特色。

1/72

尺寸較小，長度大約介於12到20公分，大多相當於手掌大小，零件數量也較少。完成後的成品不占空間，適合蒐集多架飛機並擺放在一起。

1/48

長度大約介於20到30公分，相當適合擺放在架子上。相較1/72比例更精美，做起來更有成就感。以噴射機來說，1/48是相當大的尺寸。

1/32

長度大多都超過30公分，完成後的體積相當大。大部分的普拉模套組都是各製造商使出渾身解數開發的商品。僅僅是組裝完成，就能打造出極有存在感的壓迫感。

都是同一架飛機，
但尺寸卻不一樣！
看起反而像親子一樣～

1/32

1/48

1/72

若是想要唰唰地迅速組裝完飛機，就選擇1/72
的模型吧！想要組裝好後有一定存在感、且大
小適中的模型，請選擇1/48的模型。如果想要
組裝出看起來又大又厲害的飛機模型，推薦入
手1/32的模型。以這樣的概念來了解尺寸和比
例，就可以選擇出自己喜歡的飛機模型。

在哪裡
可以買到飛機模型？

真的想要試著組裝飛機模型時，要去哪裡購買才好呢？
以下介紹目前3種主要的入手方式。

用自己最喜歡的方式
來入手飛機模型吧！

SHOPPING SITE 網購是最輕鬆的購入方式！

搜尋「飛機普拉模」
會出現大量的選擇！

從電腦或手機就能夠直接購買飛機模型。大型網購網站有許多種類的模型，可以輕鬆買到喜歡的飛機套組。

ELECTRICSTORE 家電量販店的玩具模型區

種類一應俱全

日本友都八喜等家電量販店在玩具模型方面也很用心，所有類型的普拉模、流行工具以及材料模型的相關書籍一應俱全。

協助／友都八喜Akiba店

HOBBY SHOP 模型店是最讓人興奮的地方

提供豐富的專業知識！
總之就是樂趣無窮的模型店

模型店（HOBBY SHOP）是專門販售飛機模型等普拉模的店。大部分的店長和員工都具有專業的知識，可以諮詢製作模型的建議。每一間店都有自己的特色，尋找一家專業類型與自己喜好相符的模型店也是一種樂趣。

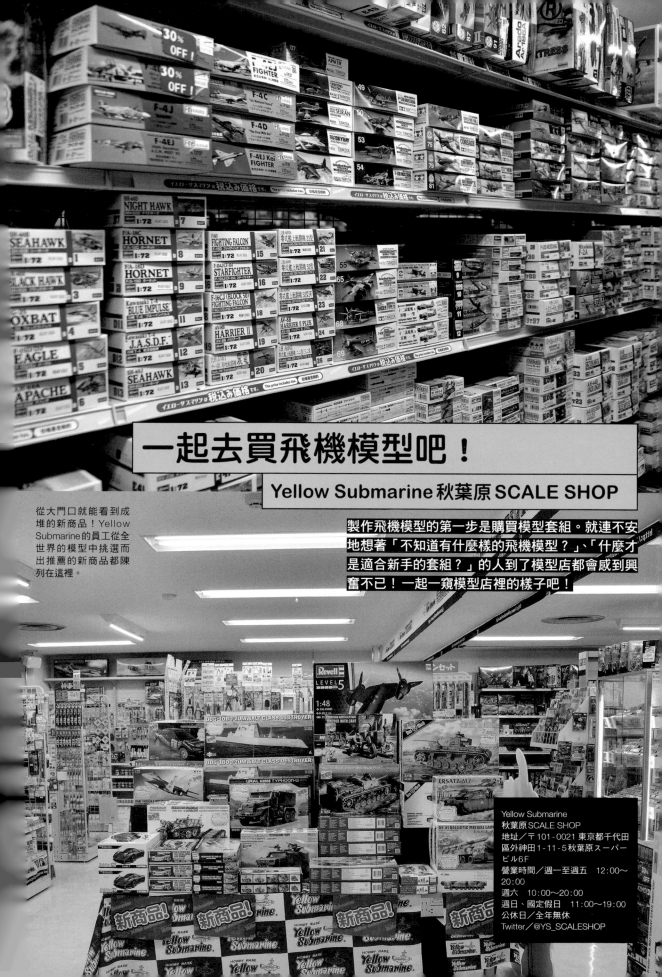

一起去買飛機模型吧！

Yellow Submarine 秋葉原 SCALE SHOP

從大門口就能看到成堆的新商品！Yellow Submarine的員工從全世界的模型中挑選而出推薦的新商品都陳列在這裡。

製作飛機模型的第一步是購買模型套組。就連不安地想著「不知道有什麼樣的飛機模型？」、「什麼才是適合新手的套組？」的人到了模型店都會感到興奮不已！一起一窺模型店裡的樣子吧！

Yellow Submarine
秋葉原 SCALE SHOP
地址／〒101-0021 東京都千代田區外神田1-11-5秋葉原スーパービル6F
營業時間／週一至週五　12:00～20:00
週六　10:00～20:00
週日、國定假日　11:00～19:00
公休日／全年無休
Twitter／@YS_SCALESHOP

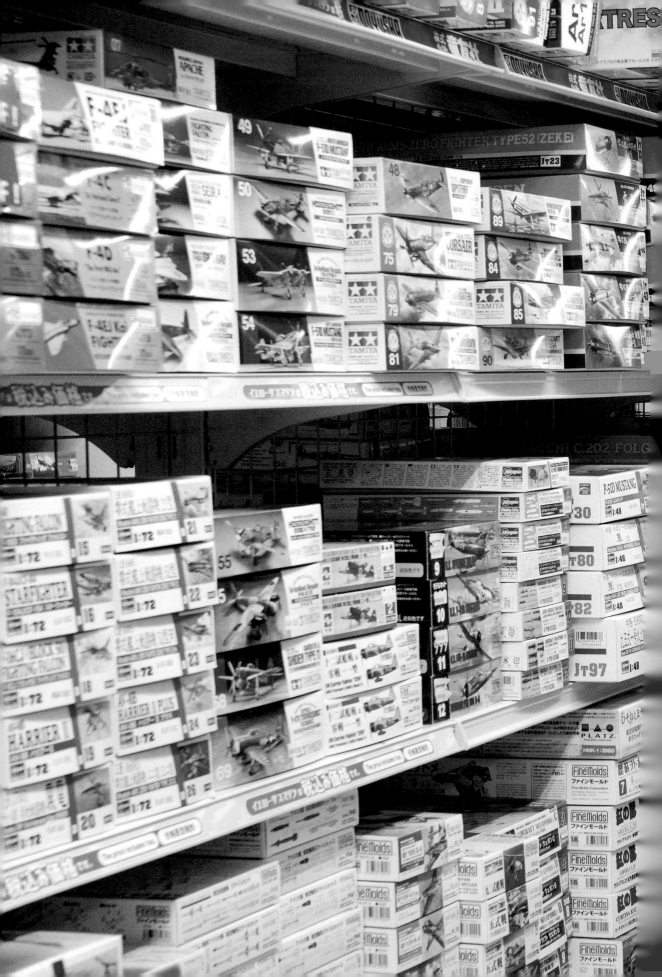

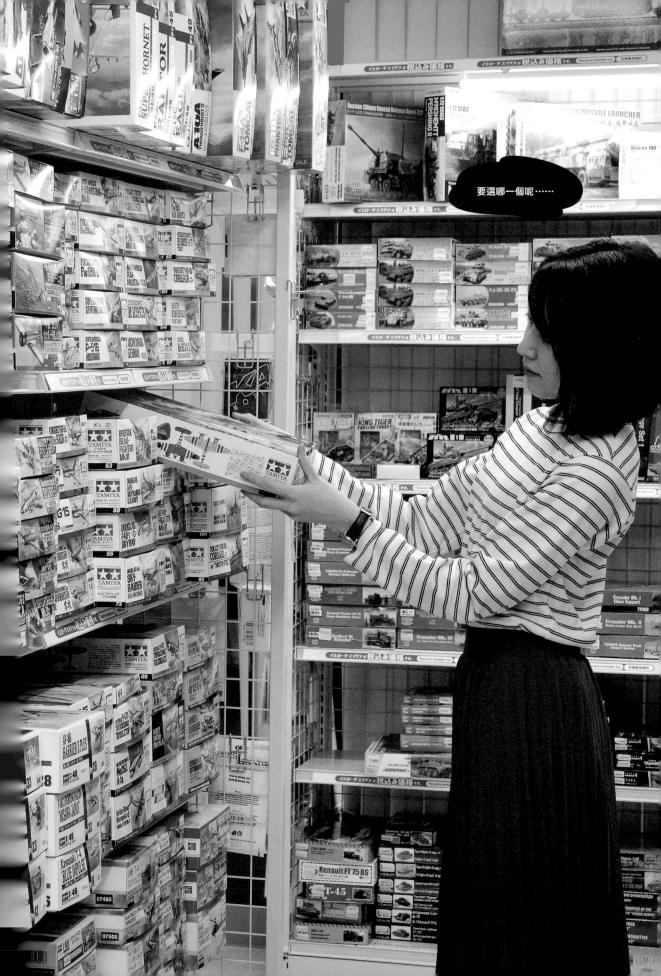

要選哪一個呢……

歡迎光臨！
由我帶您前往
本店陳列
飛機模型的區域！

迎接我的是Yellow Submarine
秋葉原SCALE SHOP的店長
託摩先生。託摩先生很會製
作、組裝模型，而且擁有豐富
的相關知識。遇到問題都會親
切地回答！

塞滿貨架的
飛機模型！

Yellow Submarine 的陳列架
會細心地依照模型的廠商來
分類，尋找時相當方便。像
這樣各廠商推出的飛機模型
一目了然，正是在模型店購
物的樂趣。

看起來很壯觀，
但種類實在太多了，
難以做出選擇……

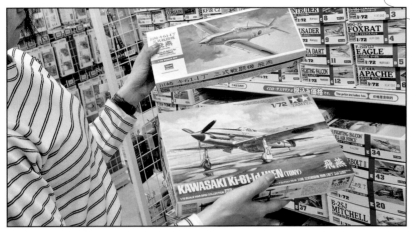

推薦從1/72比例的
活塞式戰鬥機
開始挑選！

不知道要買哪一個才好的時候，請不要猶豫，直接開口詢問店員吧！Yellow Submarine的店員詫間先生建議「先從1/72比例的活塞式戰鬥機開始比較好」。這個套組的大小在完成後可以放在雙手上，是相當適合新手的尺寸！當然，也有人提出「想要試試看組裝機體較大的飛機！」請店員幫自己選擇適合的套組！

不知道要選哪一個時，
就詢問店員吧！

光是畫筆就有這麼多種⋯⋯！一堆黏著劑看起來也都差不多，到底要選哪個才好？不用擔心，遇到這種情況時只要開口詢問店員，他們就會詳細介紹商品。店員也會提供適合普拉模新手的訣竅，所以在遇到疑問時不需要猶豫，直接大喊「不好意思！」就對了。

模型店也有販售
製作飛機模型的工具

購買飛機模型時
可以一起購入工具真方便～

製作模型的工具將會在下一頁介紹。如果你是那種「想用最基本的配備開始」的人，只要購買斜口鉗和黏著劑就行了！不用一開始就準備好全部的工具，慢慢地湊齊也沒問題！

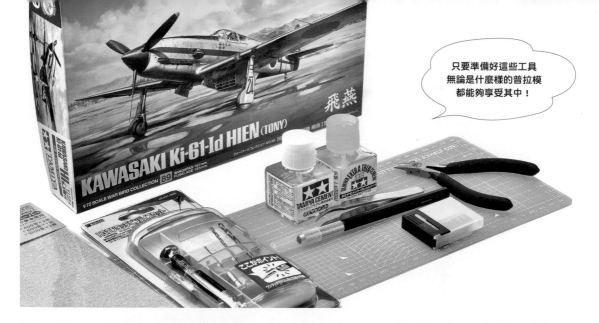

只要準備好這些工具
無論是什麼樣的普拉模
都能夠享受其中！

好的工具更能讓人享受飛機模型的樂趣

製作普拉模必須要有「工具」。使用斜口鉗、設計用筆刀、鑷子、黏著劑等各種工具來完成飛機模型，不過，模型店販售的工具數量眾多，第一次去店裡根本不知道要怎麼買才好……。於是，以下蒐集了一些「建議一開始就放入購物籃裡的工具」。

TOOLS	01	● 斜口鉗

普拉模工具之王「斜口鉗」

用來將零件與框架分離的工具。製作普拉模時要不斷地重複剪切的工作，而且飛機模型的零件相當精密，相較於百元商店販售的斜口鉗，普拉模專用的斜口鉗性能更好，喀擦一聲就能剪斷，讓製作普拉模的過程中更俐落、愉快，因此要使用普拉模專用的斜口鉗。

薄刃斜口鉗（剪切湯口用）（含稅3190日圓）
●田宮 TAMIYA
㈱田宮 TAMIYA customer service

推薦購入的商品是田宮 TAMIYA 的薄刃斜口鉗（剪切湯口用）。這把斜口鉗的刀尖非常細，可以輕鬆應付飛機模型小零件的湯口。另一大魅力是，幾乎所有的模型店都有販售，損壞可以馬上再購入一把。

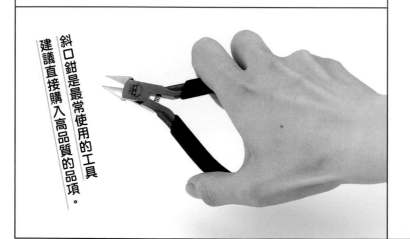

斜口鉗是最常使用的工具
建議直接購入高品質的品項。

製作飛機模型必須用到黏著劑

一般普拉模用的黏著劑，蓋子裡面都附有筆刷。得益於此，可以準確地將黏著劑塗在目標處。詳細的使用方法請參照第2章組裝篇。

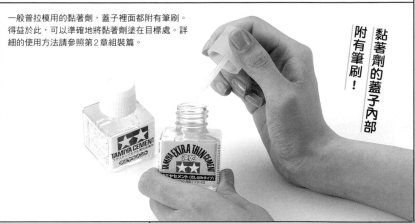

黏著劑的蓋子內部附有筆刷！

在組裝飛機模型時，大多都會使用「黏著劑」。有些人可能一聽到黏著劑這3個字會心想「感覺很困難」，但時代進步，現在的黏著劑用起來相當方便，可以輕鬆俐落地黏合配件。以下介紹兩種較具代表性的黏著劑。

田宮 TAMIYA 一般型模型膠水
（含稅220日圓）
●田宮 TAMIYA
⊕田宮 TAMIYA customer service

以愛稱「白蓋」廣為人知的經典黏著劑。其特點在於黏度高，具有黏稠度。使用時，用蓋子裡附的筆刷塗在零件上。

田宮 TAMIYA 速乾高流動性膠水
（含稅374日圓）
●田宮 TAMIYA
⊕田宮 TAMIYA customer service

這類黏著劑的使用方式是直接倒入零件和零件之間的縫隙。不會溢出太多黏著劑，可以保持黏合面的整潔。

身負飛機模型「切割」重任的必要工具

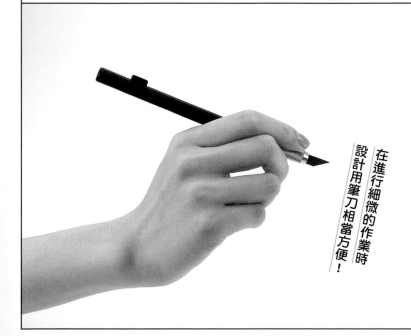

在進行細微的作業時設計用筆刀相當方便！

模型筆刀（含稅1045日圓）
●田宮 TAMIYA
⊕田宮 TAMIYA customer service

設計用筆刀可以輕鬆地更換刀片，所以能夠一直維持刀片鋒利。而且相對於呆版不靈活的美工刀，操作上相當容易，非常適合用來製作普拉模。

你的第2根手指！

在組裝小零件時，用手指拿著零件並不是件簡單的事……遇到這種情況時，「鑷子」就能派上用場。模型用的鑷子前端非常細長，可以準確地完成組裝。

不用害怕飛機模型的小零件！

彎頭精密模型鑷子（含稅1540日圓）
●田宮 TAMIYA
⑲田宮 TAMIYA customer service

這裡推薦的是這款鑷子。前端緊密地閉合，夾住後零件完全不晃動。

鑽洞的必要工具

這是一種被稱為是手鑽的鑽頭。製作飛機模型、安裝零件時，偶爾會需要鑽洞。此時只要手上有它，就能迎刃而解。

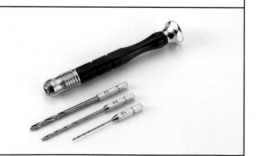

ONE TOUCH 手鑽組
（含稅1980日圓）
●WAVE ⑲WAVE

手鑽的特色在於，同一支握把可以安裝各種直徑的鑽頭。這種手鑽可以一鍵式換鑽頭，相當方便。

刮削和修整上發揮極大功能

修剪時不小心弄髒零件或是和其他零件黏合失敗時，砂紙就會派上用場。

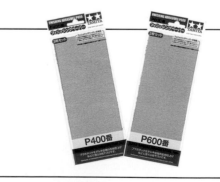

TAMIYA 田宮 模型用砂紙 P400、P600
（含稅132日圓）
●田宮 TAMIYA ⑲田宮 TAMIYA customer service

砂紙上的號碼，例如400、600這些數字是用來表示粗細。數字愈小愈粗糙，數字愈大愈精細。飛機模型經常會使用400號和600號的砂紙。

讓筆塗塗裝的過程更加愉快的工具

本書中主要介紹的是筆塗塗裝，其中最常使用的工具如下。只要將這些工具準備齊全，就能盡情享受筆塗的樂趣。詳細的使用方法請參考第3章（59頁）的介紹。

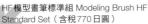

HF模型畫筆標準組 Modeling Brush HF
Standard Set（含稅770日圓）
●田宮 TAMIYA
⊕田宮 TAMIYA customer service

3枝一套，使用上相當方便的畫筆，這也是本書用來塗裝的畫筆。平筆No.2寬約6毫米、平筆No.0寬約4毫米。這套畫筆還有一枝極細面相筆，可用來繪製細節。價格合理，就算經常使用，替換時也不會有太大的負擔。

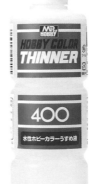

GSI H系列水性漆（含稅各198日圓）
●GSI Creos ⊕GSI H系列水性漆

GSI H系列水性漆的異味不明顯，在客廳使用也不會有問題。近年來已經優化完成，使用上非常方便。濃度適合用來筆塗，可以直接從瓶中沾取使用。日本全國模型量販店皆有販售。

Mr.調漆皿（含稅176日圓）
●GSI Creos ⊕GSI Creos

用來稀釋漆料或是混合顏色時使用的金屬調漆皿。一包10入。

MR.COLOR THINNER水性漆溶劑
（特大）（含稅660日圓）
●GSI Creos ⊕GSI Creos

用來將GSI H系列水性漆稀釋到呈平滑感，或是清洗髒掉的畫筆。開始進行筆塗後，使用的頻率會提高，建議直接買特大罐。

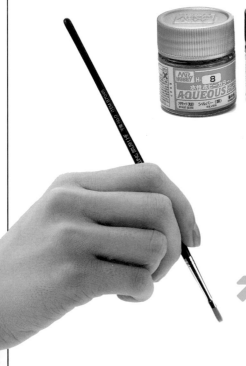

Mr.貓之手・噴漆夾<36枚入>
（含稅1100日圓）
●GSI Creos ⊕GSI Creos

用來固定零件的工具，塗裝上會更加安全、輕鬆。適合拿來夾那些無法用手指拿著上色的零件。也可以用膠帶纏住免洗筷或牙籤來替代。

Mr.噴漆夾固定盒（含稅660日圓）
●GSI Creos ⊕GSI Creos

用來固定牙籤、免洗筷、噴漆夾的盒子。塗裝後插入此處，零件就能在安全的環境下乾燥。

稍等一下！！！

對！就是你！你是不是覺得「工具的話，在百元商店也能買到！」呢？請聽我講幾句話！嚴格來說，百元商店的工具也不是不能用……不過用模型專用的工具一定會更輕鬆（對天保證！）。不僅使用上的順手程度天差地別，為了避免犯下不必要的錯誤，最好先比較一下是不是買模型專用的工具會比較好。

比較看看百元商店的斜口鉗和普拉模斜口鉗的刀刃……

如果只用過百元商店的斜口鉗，可能會覺得「斜口鉗就是這樣，沒什麼特別的」，不過普拉模用的斜口鉗是各個廠商仔細研究多種普拉模後開發出來的成果。無論是刀刃的形狀、厚薄度、手持的方便性等都是專門為普拉模設計的，是可以同時提高製作精細度和速度的工具！

> 百元商店販售的工具是什麼感覺呢～？

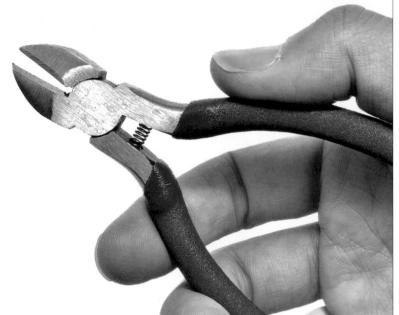

百元商店的斜口鉗

又厚又大的刀刃。刀刃非常厚，感覺連細小的金屬線也會不慎剪斷……

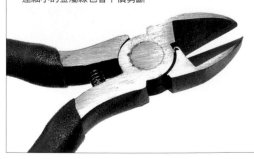

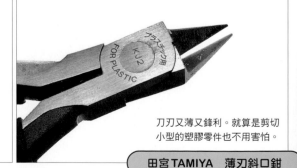

刀刃又薄又鋒利。就算是剪切小型的塑膠零件也不用害怕。

田宮TAMIYA　薄刃斜口鉗

百元商店也會販售斜口鉗和鑷子等工具，有些包裝甚至還會標示「也可以用來製作普拉模」。相較於模型用的專門工具，價格上便宜許多，有些人一時間會覺得「買這個也可以吧？」。不過，經過金屬加工的工具，在價格上確實會反映出精緻度的差異。如果今後也想要好好享受製作飛機模型的過程，請務必購買模型專用的工具。相反地，砂紙等消耗品就推薦使用百元商店販售的商品，因為使用上並無太大的差異。

百元商店斜口鉗

刀刃太厚很難放進去框架中……

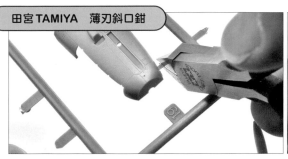

斜口鉗的刀刃很難深入零件和框架之間……刀刃的厚度會阻礙視線，剪切上也會困難許多。

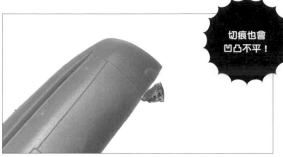

切痕也會凹凸不平！

不是喀擦一下就剪斷，而是壓斷的感覺，因此，切痕會像圖中一樣大幅變形。

田宮TAMIYA　薄刃斜口鉗

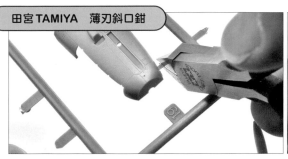

普拉模專用的薄刃斜口鉗尖端設計成細長的樣子，即使伸入零件和框架之間的狹窄縫隙也沒問題！

切口相當俐落漂亮！

像是用鋒利的刀子快速切斷的感覺，剪切上相當漂亮、俐落。

鑷子也選購模型專用！

◀左側的是百元商店販售的鑷子，右側則是模型專用。使用上百元商店的鑷子彈性較弱，長時間用下來手部會感到疲勞。

◀鑷子前端的細緻感一目了然。左邊是普拉模專用，右邊是百元商店的商品。在使用百元商店的鑷子時，小零件很容易掉落或彈飛……不適合飛機模型這類需要黏合小零件的普拉模。

砂紙

百元商店的砂紙

一包含有各種型號的砂紙，卻只要100日圓，便宜得驚人！像這種要常常使用的消耗品，用百元商店的商品完全沒問題！如果家裡附近沒有模型店或是文具店，就請盡情地活用百元商店吧！

模型用砂紙

也有適合曲面的海綿砂紙

圖為砂紙上附有柔軟海綿的工具。海綿能夠適應彎曲面，在研磨輪子等圓形的零件時相當方便。

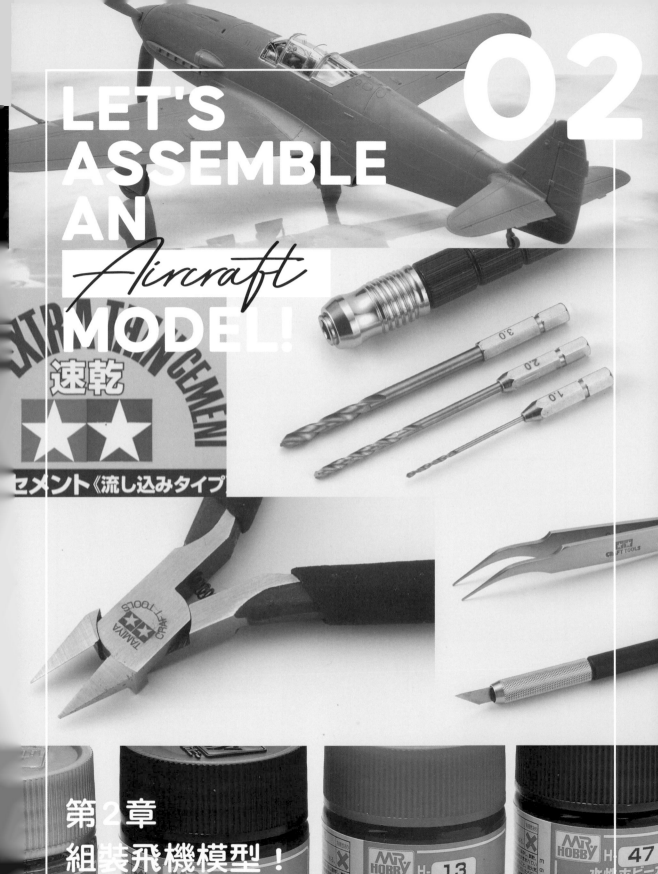

LET'S ASSEMBLE AN *Aircraft* MODEL!

第 2 章
組裝飛機模型！

事不宜遲，現在就來做做看飛機模型吧！

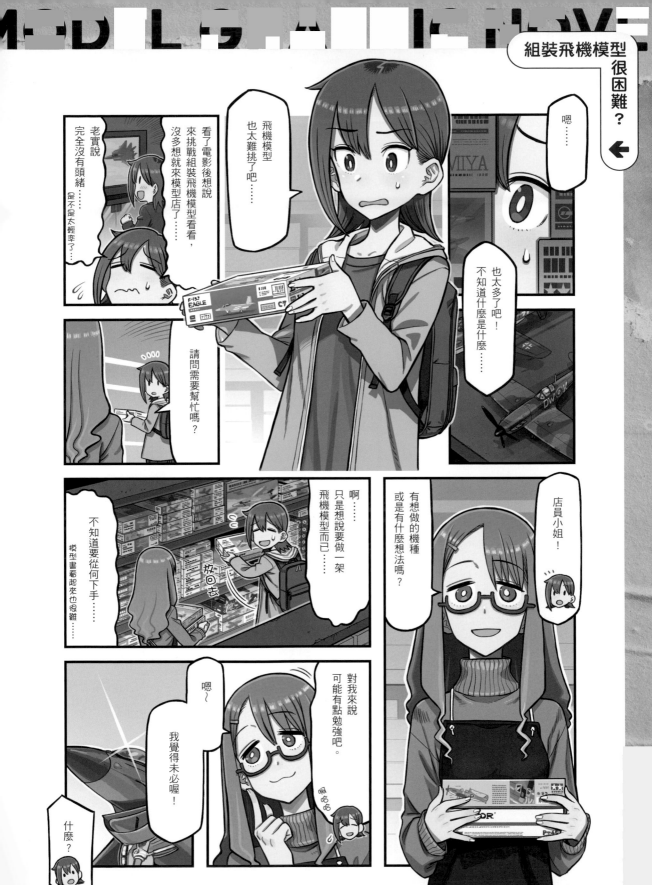

首先是做出飛機的形狀！

只是組裝不另外塗裝，飛機模型看起來就已經相當帥氣。而且，在嘗試從頭到尾組裝好飛機模型後，就能夠清楚地知道這是什麼樣的普拉模。
接下來，請拿起第1章介紹的工具，從組裝1/72比例的飛燕開始吧！

War bird Collection NO.89
川崎 三式戰鬥機飛燕 I 型丁
（1/72　含稅1760日圓）
●田宮TAMIYA　　⑩田宮TAMIYA customer service

TOOLS

組裝時的準備

組裝時只需要以下6種工具即可，不需要其他特別的工具。接著就來按順序看看要如何切割零件、使用黏著劑、使用手鑽鑽洞！

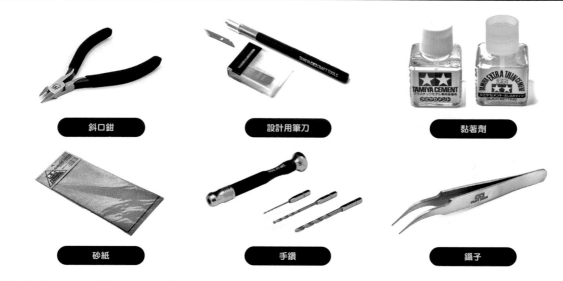

斜口鉗　　　　　設計用筆刀　　　　　黏著劑

砂紙　　　　　手鑽　　　　　鑷子

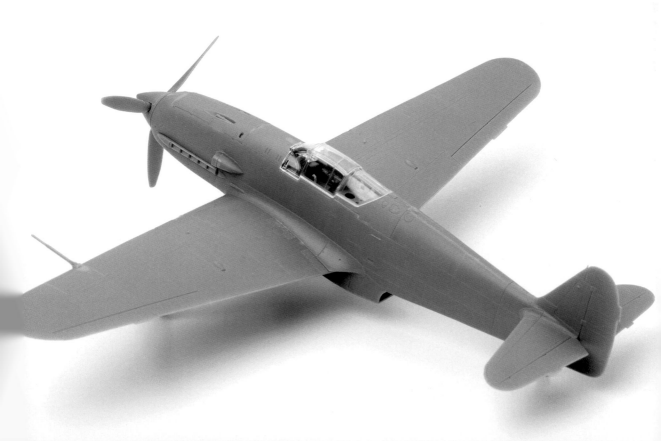

STEP.01

打開套組查看裡面的內容物！

打開飛燕普拉模的包裝盒吧！盒子中究竟裝了些什麼呢？

大框架上連接著各種零件，
這是普拉模最一開始的模
樣。連接零件的塑膠框架叫
做「流道」。零件的數量依
普拉模而異。

零件

材質柔軟，用於固定螺旋
槳等會動的零件。尺寸很
小，有時廠商也會附上備
用零件，但還是要小心避
免遺失。

塑膠襯套（poly cap）

邊看說明書，邊剪切、組裝
零件。說明書和塗裝圖的閱
讀方法會在之後的內容進行
介紹。

說明書

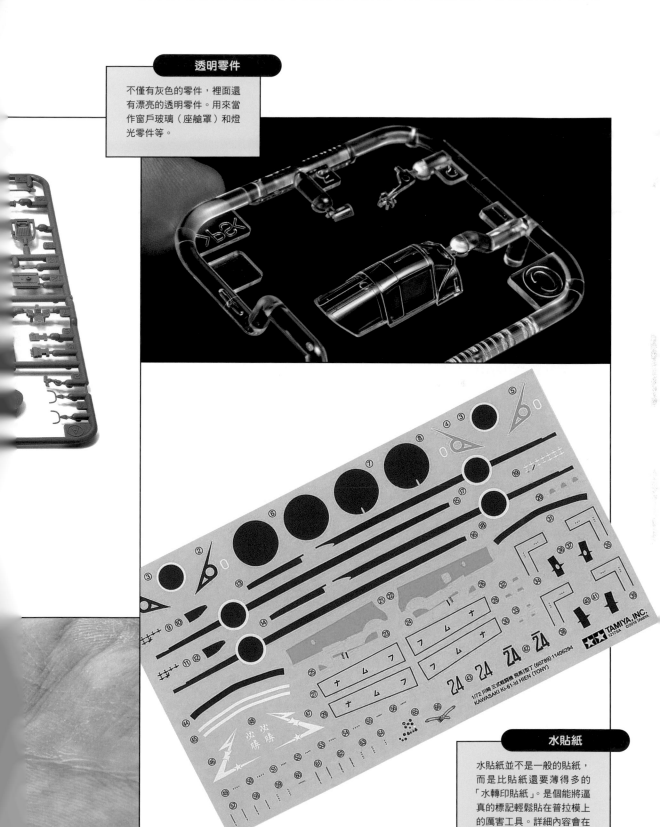

TAMIYA, INC.

1/72 川崎 三式戰鬥機 飛燕[配丁 (60789) 11406294
KAWASAKI Ki-61-Id HIEN (TONY)

STEP.02

組裝前必須先記住這些事項

組裝模型時，必須閱讀說明書，尋找目標零件。為此，希望大家能夠稍微了解一些事項。不用擔心，內容並不困難，迅速地記住後就開始組裝吧！

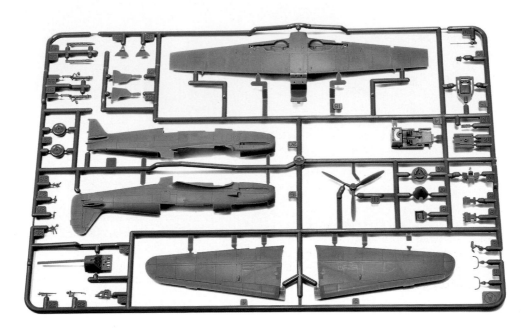

辨識流道

零件是由「流道」和「湯口」相互連接。要從框架中找出零件並進行組裝時，需要確定3個要素，分別是流道的名稱、湯口與零件的號碼。

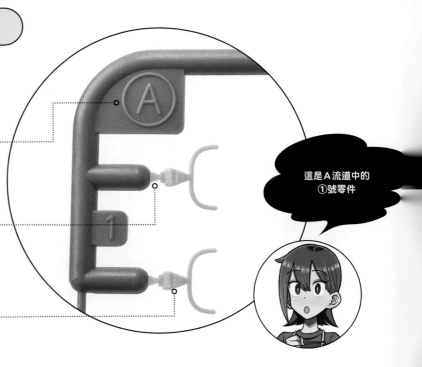

這是A流道中的
①號零件

● 流道

紅色的部分稱為流道，是容納零件的大框架。會以「A」、「B」等字母區分。

● 湯口

連接零件和流道的細小塑膠，一般稱為「湯口」。將這個湯口切斷，就能將零件從流道中取出。

● 零件

上面寫的1號就是零件的號碼。用來表示這個零件是，A流道中的1號零件。

打開說明書看看吧！上面會寫有各種文字和記號，看起來是不是有點複雜呢？不過不用擔心。組裝前的確認很簡單。讓我們一起按順序來看。

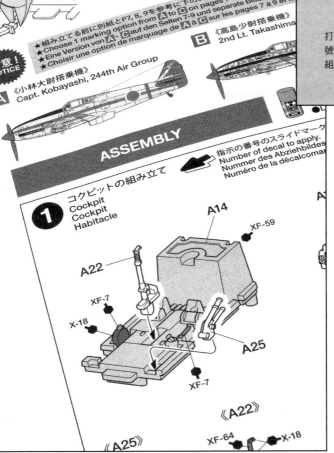

★組み立てる前に別紙とP7, 8, 9を参考に下の3機
★Choose 1 marking option from A to C on pages 7-9 a
★Eine Version von A to C auf den Seiten 7-9 und separate Beiblatt
★Choisir une option de marquage de A à C sur les pages 7 à 9 et le

注意！
NOTICE

A 《小林大尉搭乗機》
Capt. Kobayashi, 244th Air Group

B 《高島少尉搭乗機》
2nd Lt. Takashima

ASSEMBLY

指示の番号のスライドマーク
Number of decal to apply.
Nummer des Abziehbildes
Numéro de la décalcoman

コクピットの組み立て
1 Cockpit
Cockpit
Habitacle

A14
XF-59
A22
XF-7
X-18
A25
XF-7
《A22》
《A25》
XF-64
X-18

1 首先是找出STEP①

說明書按照零件的組裝順序排列。從第一個步驟STEP①開始。

2 有各種記號，但只需要看一個！

觀察組裝好的駕駛艙，可以看到許多指示的標誌。其中只要確認剪切零件時以紅色標記的「A22」等零件號碼即可！

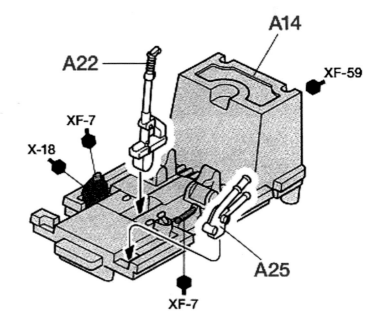

A14
A22
XF-59
XF-7
X-18
A25
XF-7

STEP.03

以斜口鉗剪下需要的零件

學會尋找目標零件的方法後，動動手剪下找到的零件吧！這裡會使用到製作普拉模最常使用的工具「斜口鉗」。

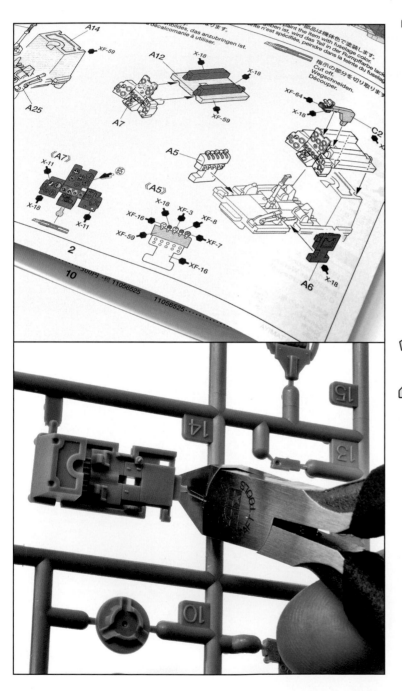

1 找出必要的零件

試著剪下STEP①的「A14」零件，並從A流道中找到14號零件。

終於要開始組裝了！
加油！

2 以斜口鉗剪下零件

將斜口鉗的正面（平的一面）也就是刀刃的部分，伸入框架中朝向要剪的零件。剪切的部分為湯口，訣竅在於不要在太接近零件的地方進行剪切，要留下少許湯口。

<div>

使用工具

斜口鉗

</div>

剪切時要留下些許湯口！

將斜口鉗的刀刃確實與零件密合，剪下多餘的湯口。

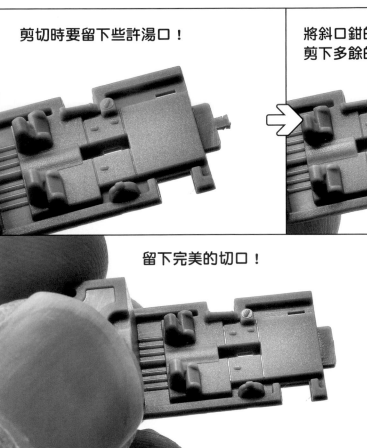

留下完美的切口！

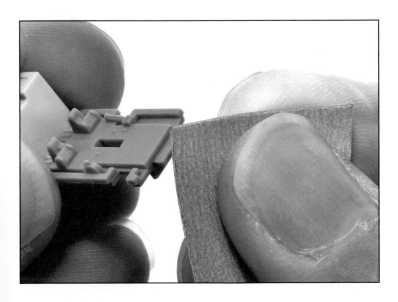

3 漂亮地清除剩餘的湯口

依照圖中的步驟剪切，就能更加漂亮地去除湯口。如果直接一次剪掉，有些零件可能會破損。分兩次剪切零件是既俐落又安全的方法。

4 必要時要使用砂紙來收尾

如果還留有少許的湯口，就用砂紙來打磨。不需用力，只要輕輕地摩擦就能留下漂亮的切口。

使用工具

砂紙

STEP.04

用黏著劑黏合零件

要組裝切割下來的零件，就必須黏合。此時，大部分的模型飛機都會使用「黏著劑」。首先，讓我們一起來看最基本的黏合方法。

1 確定零件的黏合處

圖中箭頭指示的地方是零件的黏接處。確認說明書的圖片和實際的零件，並查看箭頭指示的地方吧。

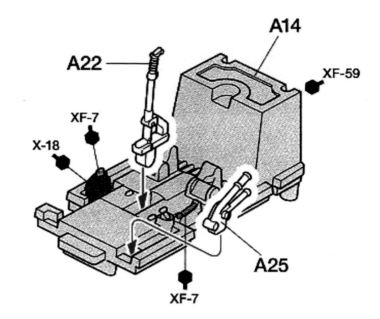

A22

A14

XF-59

XF-7

X-18

A25

XF-7

2 使用刷子塗上黏著劑

使用田宮TAMIYA的一般型模型膠水（白蓋）。用蓋子裡面附的刷子，只在零件的軸心部位塗上黏著劑。

使用工具

一般型
模型膠水

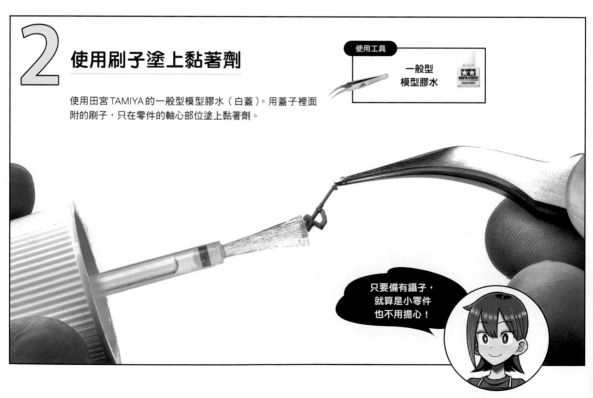

只要備有鑷子，就算是小零件也不用擔心！

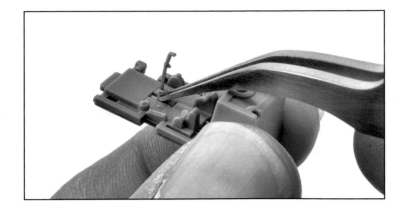

3 黏合

將塗上黏著劑的零件放在要黏合的地方，輕壓就能固定零件。太過用力可能會不小心折斷細小的零件，要多加留意。

4 等待乾燥的時間組裝其他零件

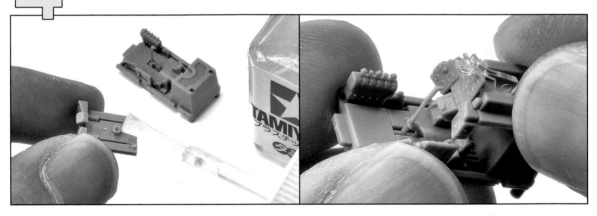

為了確實固定零件，會有一個大軸心。這裡也要確實地塗上黏著劑，並黏在零件上。

嚴格來說，黏合劑完全乾燥需要一天的時間，但不用5分鐘，零件就會固定，即便不慎碰到也不會脫落，所以可以一個一個地都黏上去。

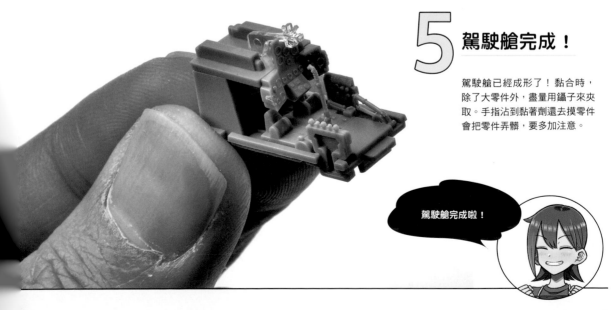

5 駕駛艙完成！

駕駛艙已經成形了！黏合時，除了大零件外，盡量用鑷子來夾取。手指沾到黏著劑還去摸零件會把零件弄髒，要多加注意。

駕駛艙完成啦！

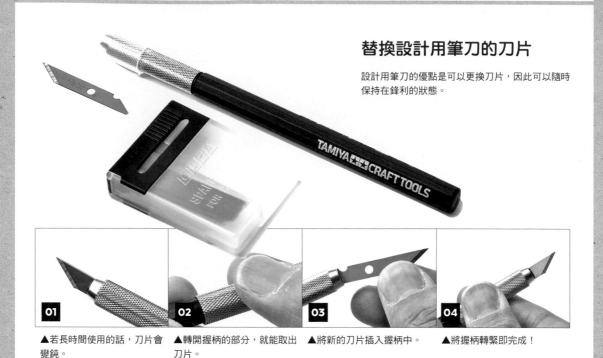

替換設計用筆刀的刀片

設計用筆刀的優點是可以更換刀片，因此可以隨時保持在鋒利的狀態。

01	02	03	04
▲若長時間使用的話，刀片會變鈍。	▲轉開握柄的部分，就能取出刀片。	▲將新的刀片插入握柄中。	▲將握柄轉緊即完成！

手鑽換鑽頭

手鑽能夠以更換鑽頭的方式來更改直徑（粗細）。因此可以鑽出各種不同大小的孔洞。

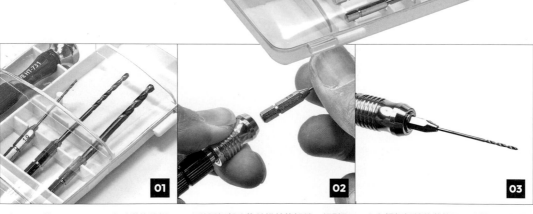

01	02	03
▲WAVE的ONE TOUCH式手鑽能夠輕鬆替換鑽頭。這個手鑽組共附有3種不同的鑽頭。	▲將握柄部分往前推就能解鎖，輕鬆取下鑽頭。	▲在握柄解鎖的狀態下，安裝不同的鑽頭後，將握柄推回原本的位置就可以完成上鎖！

STEP.05

剪下機身！

完成駕駛艙後進入下一個步驟，剪下飛機的機身零件。這部分會出現形狀有點奇怪的湯口。

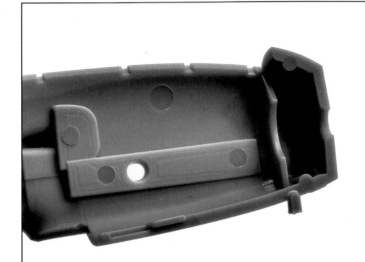

1 有點難處理的 湯口形狀

從圖中可看出，機身的黏接面上有一個湯口，這種湯口叫做「隱藏式湯口」。之所以會有這樣的湯口，是為了避免在剪切湯口時，於零件表面留下痕跡。

使用工具

斜口鉗

2 首先是用斜口鉗仔細地切除

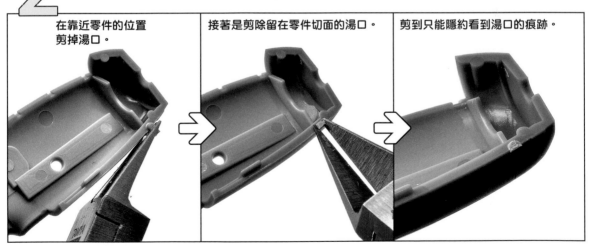

在靠近零件的位置剪掉湯口。

接著是剪除留在零件切面的湯口。

剪到只能隱約看到湯口的痕跡。

切除「隱藏式湯口」的方式較為特別。按圖上的說明順序用斜口鉗剪掉吧！

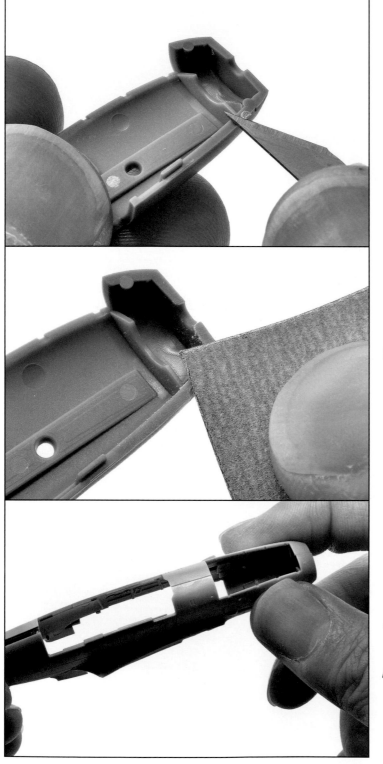

1 用設計用筆刀 修飾得更乾淨

哪怕只是留下一點點湯口的痕跡，都會妨礙零件的黏合。這部分可以用設計用筆刀來修飾。

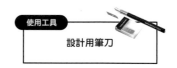

使用工具

設計用筆刀

2 用砂紙來收尾 更放心

用設計用筆刀修飾後，再用砂紙輕輕地打磨、收尾，會更加放心。

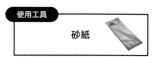

使用工具

砂紙

3 試組看看 確認是否有問題

剪切完成後不要急著塗黏著劑，先試組零件看看。完全貼合就代表沒問題。

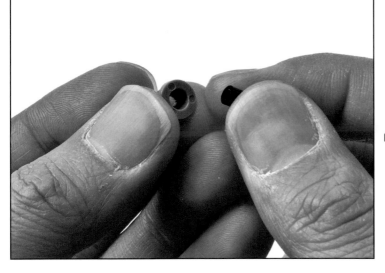

4 黏接機體前 不要忘了塑膠襯套

將塑膠襯套安裝在機體內，以固定螺旋槳。這個零件經常會被遺忘，要多加留意。

要用哪一種黏著劑才好呢？

從這裡開始，黏合時除了先前介紹的一般型模型膠水，還會用到速乾高流動性膠水。只要記住這兩種膠水的使用方法，就沒有什麼好害怕的了！大膽地塑造出飛機模型的形狀吧！

區分使用一般型模型膠水
和速乾高流動性膠水
是有訣竅的！

○ 速乾高流動性 膠水

將刷子放入零件黏合中間的縫隙，黏著劑就會直接流入。

○ 一般型 模型膠水

黏稠的質地，使用時會準確塗抹在細小的零件軸等地方。

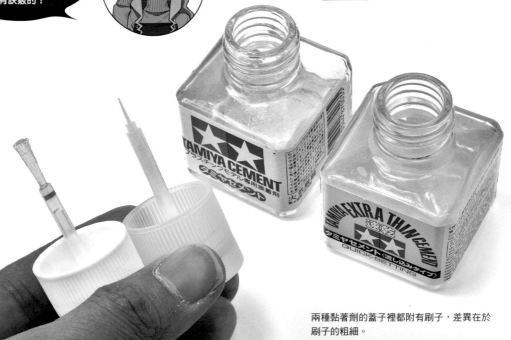

兩種黏著劑的蓋子裡都附有刷子，差異在於刷子的粗細。

STEP.06

黏合機身零件後與駕駛艙合體

在連機體隱藏式湯口都清得乾乾淨淨後，就要開始進行黏合。這裡使用的是前頁介紹的「速乾高流動性膠水」。在面對面黏合零件時利用此黏接劑，就能簡單、俐落地進行黏接。

使用工具
速乾高流動性
膠水

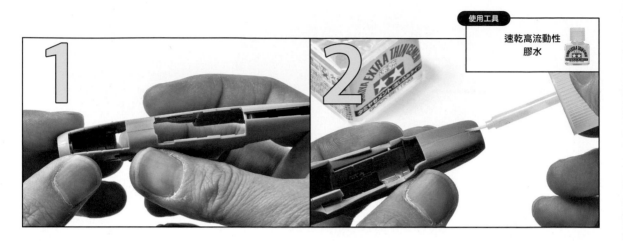

確實進行試組

試組看看，確定零件是否完全密合。如果這個步驟有些許錯位，就無法漂亮地黏合。

速乾型膠水相當適合用來黏合機體

只要將速乾高流動性膠水的刷子，確實地放在左右零件密合間的縫隙，即可相互黏接。

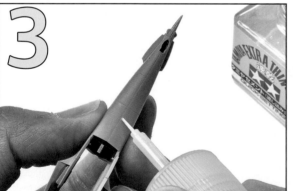

黏接時要轉一圈

機身零件的表面和底部都有黏合面，要確保速乾高流動性膠水有確實倒進黏合面。

速乾高流動性膠水是一個神奇的工具，可以快速黏合零件，而且不會留下黏合的痕跡。只要使用此黏著劑，就能使組裝飛機模型的過程更加愉快！

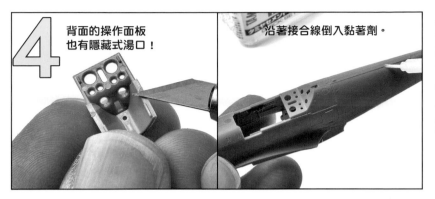

4 背面的操作面板也有隱藏式湯口！

沿著接合線倒入黏著劑。

黏接背面的操作面板

背面的操作面板修剪整齊，放在機體上會更緊密貼合。之後，只要確實倒入速乾高流動性膠水，就能完美地黏在一起。

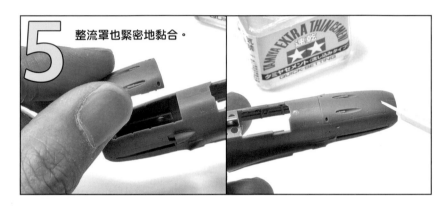

5 整流罩也緊密地黏合。

黏合整流罩

這裡也和背面的操作面板一樣，只要放上去即可完美貼合。倒入速乾高流動性膠水黏合後，看起來就會像自始至終就是一個零件。

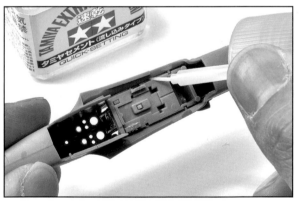

6 組裝駕駛艙

最後黏合駕駛艙，駕駛艙從腹部下面插入。嵌入後倒入速乾高流動性膠水固定。

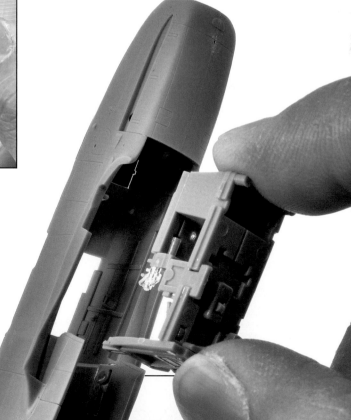

STEP.07

組裝飛機的機翼！

這個步驟要組裝飛機的主要零件「機翼」。因為是大型零件，沒有仔細處理會顯得粗製濫造，所以接下來的組裝就稍微用點心吧！

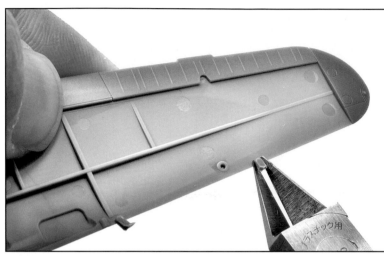

1 組裝主翼時 要尤其小心

最大的機翼叫做「主翼」。這裡也是為了避免露出湯口痕跡，設計成隱藏式湯口。依照之前的步驟，仔細地剪切乾淨。

使用工具

手鑽

(0.8 mm)

4

2 不要錯過 說明書上的 鑽洞標示

在主翼的零件上出現了鑽洞的標示。如果忽略這一標示直接進行組裝，就沒辦法順利安裝零件，務必多加留意（不過即使忘記，也可以組裝出飛機的形狀）。

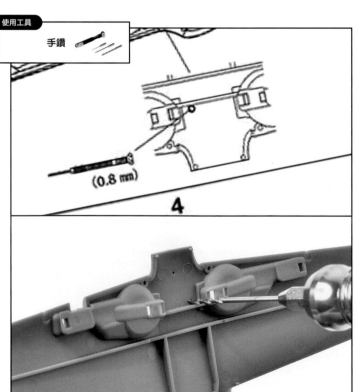

3 使用手鑽鑽孔

按照說明書的指示，用0.8毫米的鑽頭鑽孔。零件內側有用於鑽孔的輪廓線，將手鑽插入其中來鑽出孔洞。

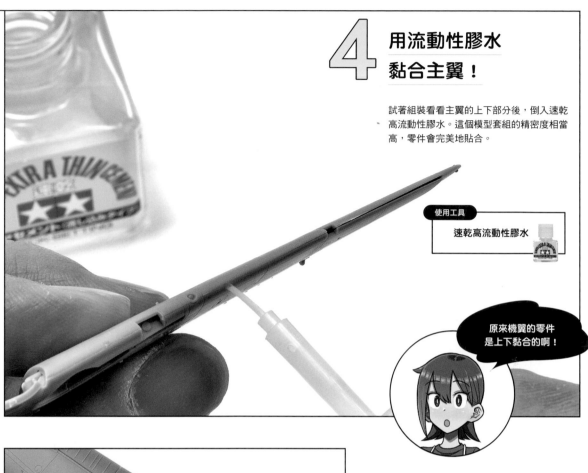

4 用流動性膠水 黏合主翼！

試著組裝看看主翼的上下部分後，倒入速乾高流動性膠水。這個模型套組的精密度相當高，零件會完美地貼合。

使用工具

速乾高流動性膠水

> 原來機翼的零件是上下黏合的啊！

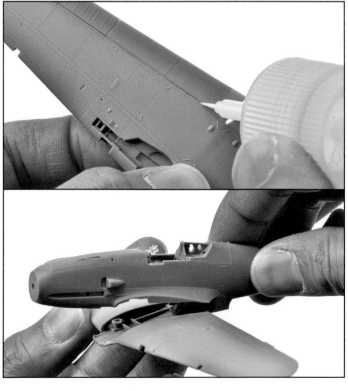

5 機翼的背面 也都要黏上

主翼背面也有黏接面。沿著零件接縫仔細地倒入黏著劑，避免黏著劑溢出來。

6 組裝機體和 主翼零件

將機體和主翼零件接合，如果無法完美貼合，就表示某個地方殘留湯口，所以要先組裝看看，仔細確認後再黏合。

7

以速乾高流動性 膠水黏合機體和 主翼

在黏接機體和主翼時，速乾高流動性膠水也會派上用場。首先要黏合的是腹部的部分。

8

盡可能地 避免溢出！

上半部的機體和主翼黏合的部分，在完成後也會相當顯眼。黏合時要小心地倒入速乾高流動性膠水，避免黏著劑溢出。

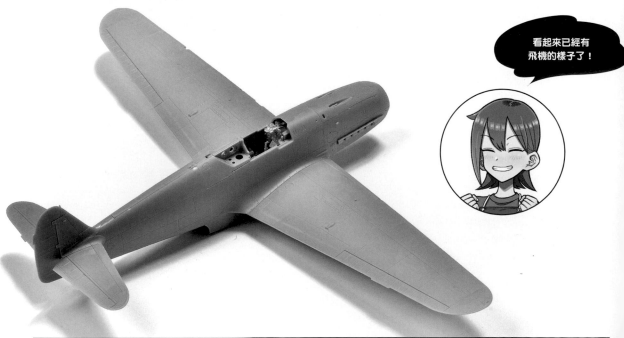

看起來已經有飛機的樣子了！

STEP.08

製作飛機模型的降落支架和輪胎

組裝飛機模型時,「降落支架」是需要特別小心零件。如果這部分的組裝和黏接隨意處理,完成後的飛機會傾斜一邊或是搖搖晃晃,看起來就會不夠帥氣。

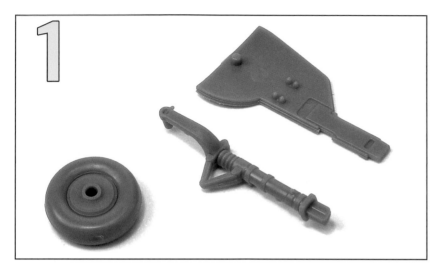

剪取所需的降落支架周邊零件

降落支架由左至右由輪胎、支架、支架蓋板3個零件組成。這個步驟的重點是要分別黏合按順序來處理。

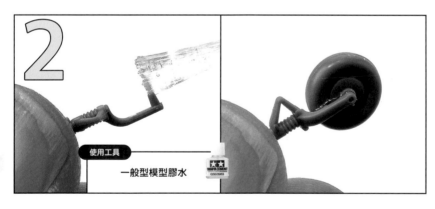

使用工具
一般型模型膠水

黏合輪胎

輪胎是與地面接觸,支撐飛機的部分。這裡用乾燥後也會牢牢固定的一般型模型膠水來緊密黏合。

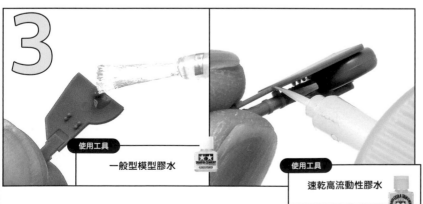

使用工具
一般型模型膠水

使用工具
速乾高流動性膠水

支架蓋板與支架黏合

首先將一般型模型膠水均勻塗抹在支架蓋板的安裝軸上後,臨時固定在支架上。接著,倒入速乾高流動性膠水,就可以俐落、緊密地黏合。

4 分別使用黏著劑，黏合剩下的零件

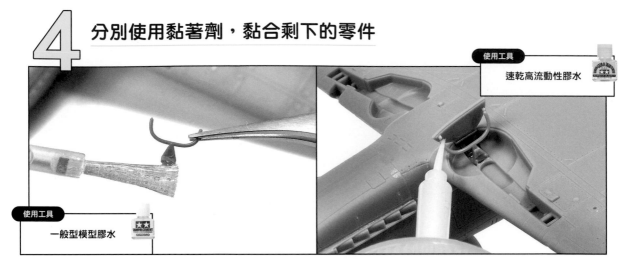

使用工具
一般型模型膠水

使用工具
速乾高流動性膠水

接著來製作剩下的支架蓋板。支撐支架蓋板的支柱以一般型模型膠水黏貼。零件很小，要多加注意！

將支柱黏在支架上後，將速乾高流動性膠水倒入與支架蓋板零件接觸的部分補強，如此一來就能牢固地黏合！

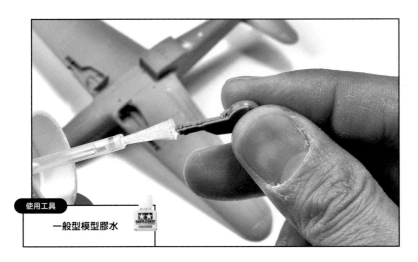

使用工具
一般型模型膠水

5 將完成的降落支架與機翼組合

將一般型模型膠水均勻塗抹在支架軸後與主翼黏合。推薦使用一般型模型膠水，完全乾燥後會相當地牢固。

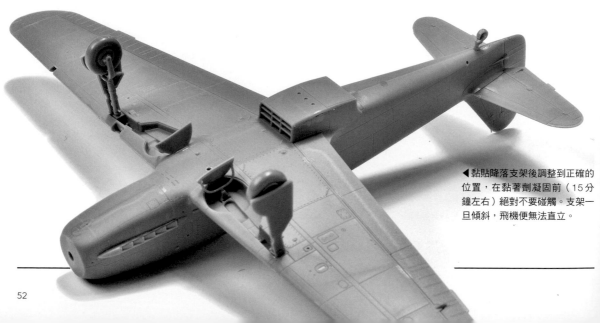

◀黏貼降落支架後調整到正確的位置，在黏著劑凝固前（15分鐘左右）絕對不要碰觸。支架一旦傾斜，飛機便無法直立。

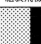

STEP.09

安裝剩下的零件

接下來要安裝的是螺旋槳、天線以及透明零件等細小的零件。製作飛機模型的最後階段需要做到更多精細的工作，過程要謹慎小心。

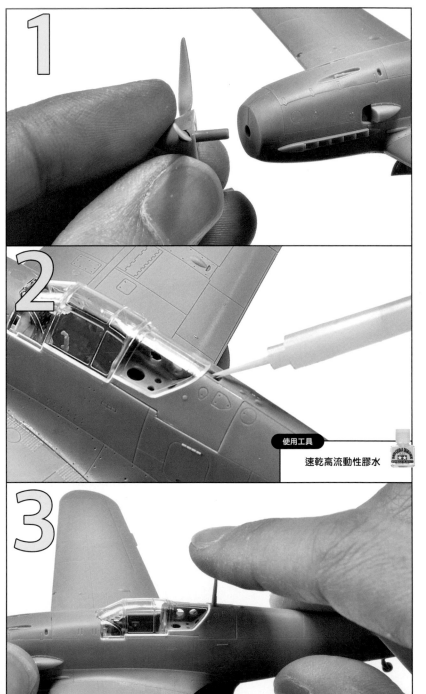

將螺旋槳
插入機體

螺旋槳只要插入機體內部的塑膠襯套（參照第45頁）就能夠確實固定。請注意，使用黏著劑的話，螺旋槳會無法轉動。

小心倒入
速乾高流動性膠水

透明零件要用速乾高流動性膠水小心地黏貼。黏著劑的用量只需要一點點即可。若是倒入太多，透明零件看起來會有點混濁、骯髒。

使用工具

速乾高流動性膠水

天線的支柱
在貼上後剪除

在製作剪切天線支柱的方法時（最初可以選擇其中一種進行製作，詳閱說明書），先將天線零件黏貼在機體上，再剪切天線支柱。

處理透明零件的方法

這裡要介紹前一頁黏貼的透明零件。在剪切透明零件時很容易會不小心劃傷零件，過程務必小心。而且透明零件比其他零件更加堅硬，再加上劃傷後的痕跡會相當明顯，更必須格外留意。

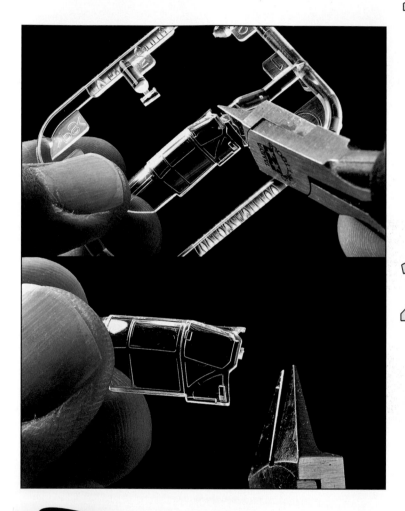

1 剪切透明零件

如果在緊靠零件的地方剪掉湯口，零件很有可能會出現損傷。因此，與其他零件一樣，剪切時要留下一點湯口。

使用工具

斜口鉗

2 二次修剪相當重要！用設計用筆刀完成

如果要更慎重一點，二次修剪時也不要完全清除湯口，而是像圖中這樣留下些許湯口。最後用設計用筆刀修飾，就能乾淨俐落地切除。

透明零件裂開啦～(哭)

透明零件相當脆弱，務必注意！

透明零件材質堅硬，若是剪得太用力，就會像右圖一樣啪擦地裂開。透明零件並不好修復，一旦破裂，就只能跟製造商申請零件（以配件為單位向製造商購買零件）……。因此剪切必須非常小心。

3

必須試組座艙罩！

完成後最顯眼的部分是座艙罩。不要就直接黏上去，要先試組看看，確定與機體零件貼合。由於透明零件很難發現殘留的湯口，可能會因此導致零件無法相互貼合。

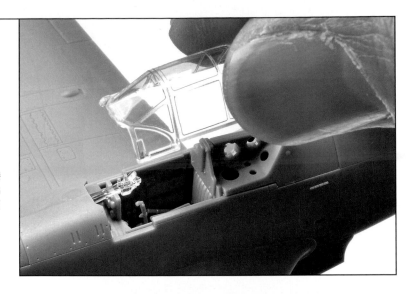

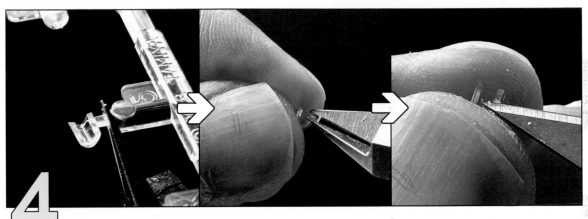

4

剪切透明零件的
隱藏式湯口

透明零件也有隱藏式湯口。以飛燕來說，隱藏式湯口就位於主翼上的落地燈蓋零件上。這裡也如上一頁圖片所介紹的順序俐落地清除湯口，首先是留下些許湯口，用斜口鉗剪切，接著像是削除一樣二度修掉剩餘的湯口，最後再用設計用筆刀修整。

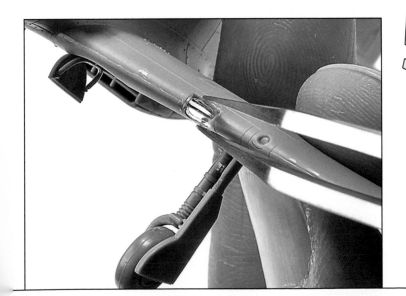

5

利用鑷子小心地
放到黏接處

因為都是小零件，在少量塗上一般型模型膠水後，用鑷子夾到黏接的位置。

使用工具
鑷子

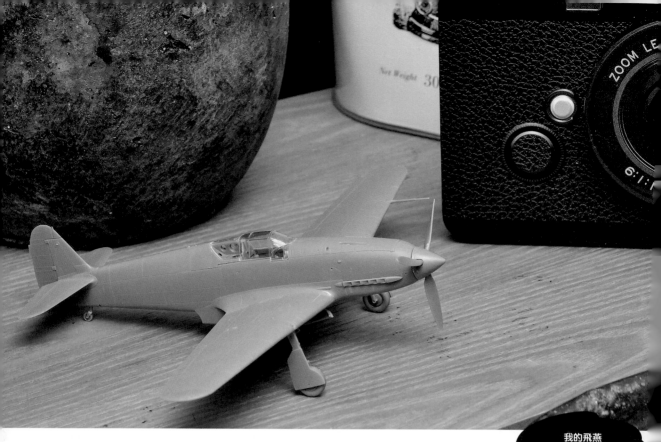

田宮 TAMIYA 1/72
川崎三式戰鬥機飛燕組裝完成！

終於組裝完成了！不塗裝看起來也非常帥氣！田宮 TAMIYA 這個模型套組整體非常立體，即便沒有塗裝，只是組裝完成也能享受充滿存在感的飛燕。當然也可以直接拿來裝飾房間。模型會因為製作的人而有所差異（差異可能小到很難辨識），不可能找到第 2 個一模一樣的模型，因此，這是世界上獨一無二的飛燕！

我的飛燕
組裝完成了！

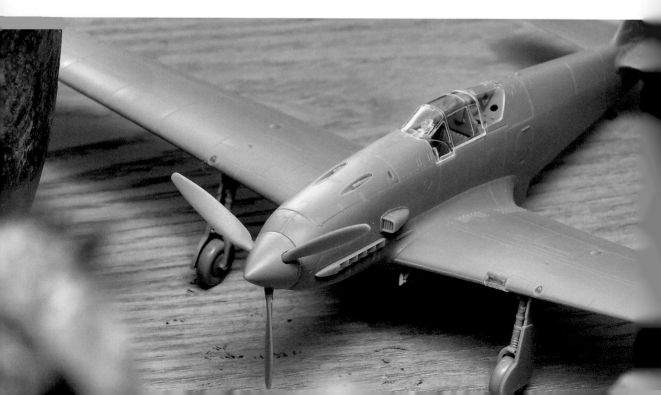

在組裝完田宮 TAMIYA 1/72 比例的飛燕後，接下來就能製作噴射戰鬥機的普拉模！基本上製作的過程大致相同，差異只在是舊型的飛機還是現代的飛機。與螺旋槳飛機相比，即使是相同的比例，噴射戰鬥機的體積依舊會大上許多，光是組裝完成，看起來就會很有魄力。而且還附有大量的武裝零件，例如飛彈等，非常酷炫！請務必嘗試組裝噴射戰鬥機！

F/A-18E 超級大黃蜂式打擊戰鬥機
（1/72　含稅 2200 日圓）
●長谷川公司　⑯長谷川公司

「F/A-18E 超級大黃蜂式打擊戰鬥機」像天空的萬事通，是一種多功能的戰鬥機。也是某飛機電影的主角搭乘的著名飛機，應該有很多人都對它不陌生。它現在也仍是美國海軍的一級戰鬥機。

體積巨大！

相較於螺旋槳飛機，噴射戰鬥機的普拉模體積更大，零件數量更多，做起來也更有成就感！

大型零件
——組裝完成的樂趣！

噴射戰鬥機的普拉模機體和機翼零件相當大，組裝完成的魄力相當驚人！

大量武裝設備帶來的
壓迫感！

噴射戰鬥機的特色是，大部分的機體都可以裝備大量的飛彈和炸彈。模型上也完美的再現了這一點。

INTERMISSION

很好！完成！我也會做飛機模型了！但沒有塗裝看起來果然還是有點單調……。如果可以像包裝盒上的飛機一樣，塗上漂亮的顏色就好了……。

辛苦了！做得很好，形狀很完整呢！按照步驟組裝完成後，接下來就是塗裝囉！塗裝也有一些小技巧，我會一個一個地仔細介紹的！

TO BE
CONTINUED
→

LET'S
PAINT
AN *Aircraft*
MODEL!

03

第3章
幫飛機模型塗裝吧！

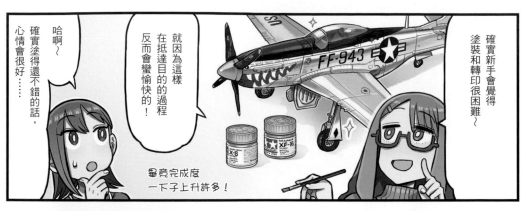

確實新手會覺得塗裝和轉印很困難~

就因為這樣在抵達目的的過程反而會變愉快的！

哈啊~

確實塗得還不錯的話，心情會很好......

畢竟完成度一下子上升許多！

老實說，相較於單純組裝，必須要記住的知識更多，也需要要花上一段時間。我得跟妳說實話。

不過像那擺放的成品，有些製作的人也像您一樣是新手喔！

原來如此！

試著組裝完成後，其實沒有想像中的難......

一開始確實可能會覺得很難......

所以

就算是我，總有一天也可能會做出很棒的模型！

興奮！

請問~方便的話，也可以教我怎麼塗裝嗎？

當然沒問題啦！那接下來一起前往塗裝篇吧！

終於要開始幫飛機模型塗裝了！

組裝完成後緊接著的是塗裝！

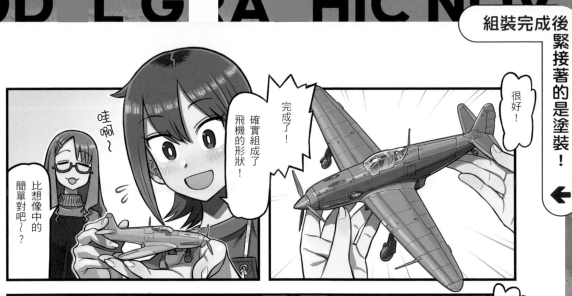

很好！

完成了！
確實組成了飛機的形狀！

哇啊～

比想像中的簡單對吧～？

對呀！

但是……

這樣看起來也很好，不過，自己做的話，還是想要做成像範例或展示品那樣啊～

喔！很積極嘛～

很棒很棒！

這樣的話，接下來的步驟就是塗裝啦！

還有轉印。

塗上顏色後看起來會更真實喔！

這就是塗裝……！

塗裝啊……感覺好難

感覺難度一口氣上升好多……

總覺得需要專業的工具和知識……

漆料也很多種完全看不懂……

水性？漆料？噴筆？

畫筆沾取水性漆，
幫飛燕進行上色吧！

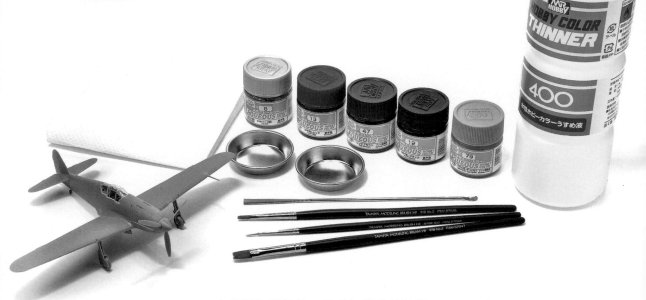

在組裝好飛燕後，是時候挑戰普拉模的另一種樂趣，也就是「塗裝」！
這裡使用水性漆「GSI H系列水性漆」來嘗試進行筆塗，
GSI H系列水性漆的特色是準備、清理上都很輕鬆，
而且氣味溫和，在客廳使用也沒問題。
親手上色完成的模型對你來說一定會別具意義！

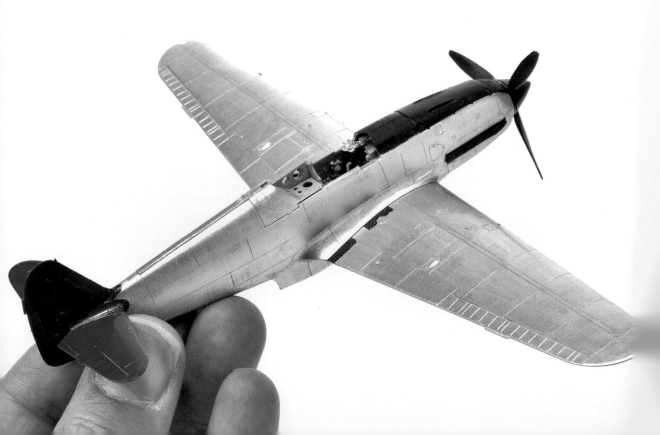

TOOLS

筆塗塗裝時的準備

雖然只要有畫筆和顏料就能為普拉模塗裝，但希望大家可以再多做一些準備！以下介紹5個能讓人更樂衷於筆塗過程的必備工具，除了這些模型用的工具，準備一些家裡常備的面紙或廚房紙巾，就能馬上享受筆塗的樂趣！

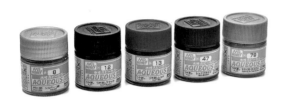

● GSI H系列水性漆

GSI H系列水性漆
（含稅各198日圓）
●GSI Creos　⑩GSI Creos

本書使用的是在一般的模型店或量販店都可以購得，而且價格相當實惠的 GSI H系列水性漆。沒有嗆鼻的異味，想在客廳或房間享受塗裝的樂趣也沒問題。在顏料乾掉前也可以直接用清水清洗乾淨！

● HF 模型畫筆

HF 模型畫筆標準組 Modeling Brush HF Standard Set
（含稅770日圓）
●田宮TAMIYA　⑩田宮 TAMIYA customer service

田宮 TAMIYA 的3枝入套組是市面上最為常見、經典的畫筆組。可能會有人在看到價格後，因為太過便宜而擔心「這筆的品質沒問題嗎？」當然沒問題！套組包含一枝粗平筆、一枝細平筆和一枝極細面相筆。其特色是，這些都不是一般通用的畫筆，而是用於專業領域的專用筆。交替使用這3枝筆，就能夠乾淨、俐落地進行塗裝。

● 調漆皿

Mr. 塗料皿
（含稅176日圓）
●GSI Creos　⑩GSI Creos

金屬製調漆皿，用來盛裝要使用的漆料或溶劑。就像將顏料擠在水彩盤上使用一樣，可以將要塗在普拉模上的漆料倒在調漆皿中。金屬製的調漆皿容易清洗，能夠重複使用。

● 調漆棒

craft tool series No. 17 調漆棒（含稅440日圓）
●田宮TAMIYA
⑩田宮 TAMIYA customer service

調漆棒相當好用，可以用來將漆料混合均勻，還能夠將漆料移到調漆皿中！這個牌子的金屬製調漆棒是兩枝裝販售。兩頭中，有一頭用來攪拌，另一頭則是可以舀取少量塗漆的勺子。

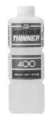

● 水性漆溶劑

MR.COLOR THINNER水性漆溶劑（特大）
（含稅660日圓）
●GSI Creos　⑩GSI Creos

稀釋漆料和清洗畫筆時的必需品，是專門用來稀釋 GSI H系列水性漆的液體。利用溶劑稀釋漆料可以讓塗裝呈現各種樣態。直接買大罐裝，即便常用也不用擔心很快就會用完。

STEP.01

找到說明書上的塗裝指示

飛機模型的說明書中除了組裝的方法，也有塗裝的指示。許多第一次製作飛機模型的人都會對塗裝這部分感到困惑，本章就一起來翻看田宮TAMIYA 1/72比例飛燕的說明書，確認要如何解讀塗裝指示吧！

需要確認的3個要點!!!

1. 位於說明書最後的塗裝圖
2. 與製作部分同時表示的塗裝指示
3. 使用顏色一覽

> 塗裝圖上
> 也有一堆號碼……
> 到底該看看哪裡啊？

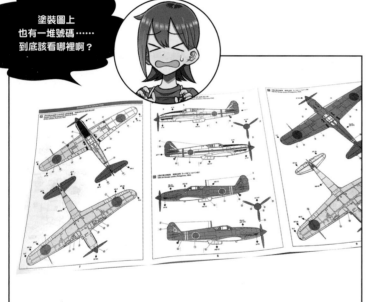

1 塗裝圖是說明書的 高潮戲

在飛機模型中，一種普拉模有多種塗裝範本可以選擇。這次選擇最左邊的A版本。

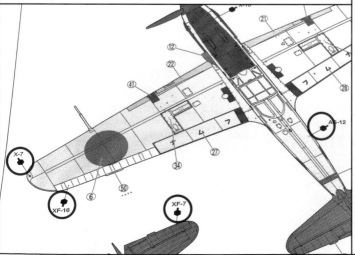

2 找到像香菇🍄的標記

接著來看看塗裝圖。這次要確認的是像香菇一樣的標記上所寫的XF-○，這是用來標示顏色的記號。只要注意這個記號即可，不用在意其他指示。

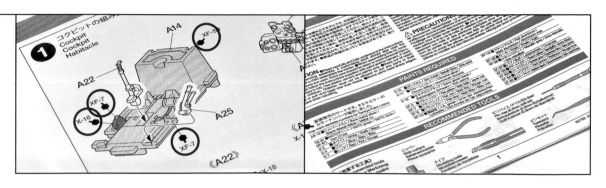

翻回組裝
部分的內容

在組裝說明版面中也會看到相同的符號，這也是塗裝的指示。飛機模型中有一些地方一旦組裝好就很難進行上色，所以這裡才會有標示。像這樣同時標記塗裝指示，方便組裝時可以先塗完顏色再組裝。

務必查看漆料的一覽表！
以此了解顏色的名稱

說明書中有一個地方會將用到的漆料彙整成一覽表，請務必確認。塗裝指示中也會標註顏色的名稱，但只會用字母和數字標示。先用手機先拍起來，查看時會方便許多，不用前後一直翻來翻去。

X 和 XF 的
真面目

這是塗裝指示「Tamiya Color」的正式名稱。如同說明書上的塗裝指示所寫的一樣，「X」和「XF」後會寫有數字和顏色名稱，因此要從這裡確認顏色的名字。順帶一提「X」表示亮光，「XF」則是半消光。

找到說明書上寫的漆料後
進行塗裝

駕駛艙的零件上標註著「XF-59」，找一找漆料後會發現 XF-59 是沙漠黃色。接著只要將 A14 的零件塗上這個顏色即可！

使用其他漆料也沒問題！
尋找相似的顏色吧！

前面介紹的都是 Tamiya Color，但這次要介紹的塗裝漆料是 GSI H 系列水性漆（GSI Creos）。只要選擇與 Tamiya Color 相似的顏色（顏色名稱幾乎相同）就不會有問題！

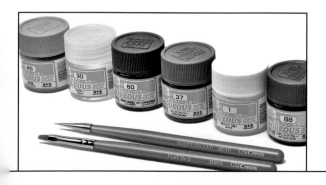

SELECTING *Paint*

什麼是選擇漆料？

模型用漆料
有這麼多種～

選擇喜歡的顏色
且便於購買的廠牌！

如前頁所述，說明書指定色為 Tamiya Color，但這只是用來參考，使用 Tamiya Color 以外的廠牌當然也沒問題。本書採用沒有強烈異味、環保，在客廳或小空間也能享受塗裝樂趣的「水性漆」來進行飛燕的筆塗。該水性漆的代表是許多地方都能購得的 GSI Creos「GSI H 系列水性漆」與田宮 TAMIYA 發售的「水性壓克力漆」。以下就以這兩種水性漆為例，來介紹選擇模型漆的方法。

尋找與指定漆料名稱相同或是名稱相似的顏色

指定的漆料顏色因售罄等原因無法購得，或是想用其他廠牌來塗裝時，
可以找找看有沒有與指定漆料相同名字，或是名稱相似的顏色。

兩種紅色
都很漂亮！

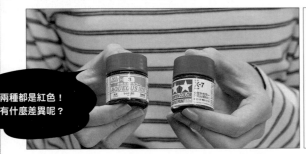

兩種都是紅色！
有什麼差異呢？

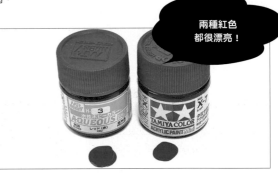

以飛燕用的紅色為例，「GSI H 系列水性漆」與「水性壓克力漆」在包裝上都寫著紅色。

顏色幾乎沒有差異，以顏色為基準來選擇的話，無論使用哪一個都沒問題！

各廠牌
塗起來的感覺差異
是選擇漆料的重點

許多人在選擇漆料時，除了味道外，「塗抹上是否順手」也是重要的考量之一。可能有些人會認為「都是水性漆，應該每個廠牌都一樣吧？」，但其實每個廠牌推出的漆料，塗抹時的感覺完全不一樣！漆料的延展性、乾燥時間、不易脫落的程度等，每個廠牌各不相同。嘗試使用各種漆料，找到自己喜歡的吧！

實際用來塗裝後
才會知道自己的喜好！

在說明書的指定色中，飛燕的銀色是用「田宮 TAMIYA 銀色噴罐」。這是瓶裝漆料中沒有的特殊色，但想用瓶裝漆料來進行筆塗……。不過，儘管是特殊色，本質依然是銀色，所以就如同先前所說的，只要用名為「銀色」的其他漆料來塗裝即可！以下比較了 GSI H 系列水性漆的「銀色」和田宮 TAMIYA 水性壓克力漆的「亮光銀色」，要選哪一個才好呢～？

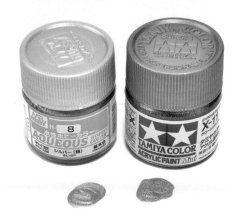

蓋子的顏色看起來完全不同。試著比較兩個顏色……看起來好像差不多，無論怎麼看都是銀色！那就實際塗在零件上觀察看看吧！

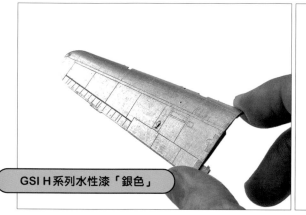

GSI H 系列水性漆「銀色」

富有光澤感，亮度高，感覺是相當輕盈的銀色。

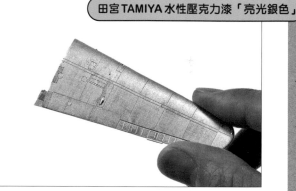

田宮 TAMIYA 水性壓克力漆「亮光銀色」

看起來略為厚重的銀色，亮度也不高，感覺很適合用在長期使用的戰鬥機上。

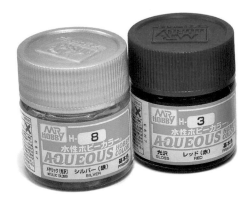

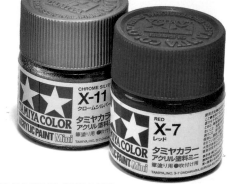

試塗後會發現即使同為銀色，帶給人的印象會有所不同。由此可知，漆料要實際使用才知道。如果塗完後的顏色符合自己的喜好，就算不管說明書的指定色，用自己喜歡的廠牌顏色來塗裝也沒問題！本書選擇 GSI H 系列水性漆

也是因為「這個銀色的色調和質感很適合飛燕給人的印象」。像這樣選擇漆料也是製作模型的樂趣之一。推薦大家可以購買並試用各廠牌的漆料。

猶豫不決時
可以詢問店員唷！

STEP.02

畫筆的熱身運動

就像運動前不先暖身容易受傷一樣，剛買的畫筆也還沒有做好接受漆料的準備，所以畫筆也需要進行熱身運動。只要完成這個步驟，就能幫助畫筆更好上色，絕對不可省略。

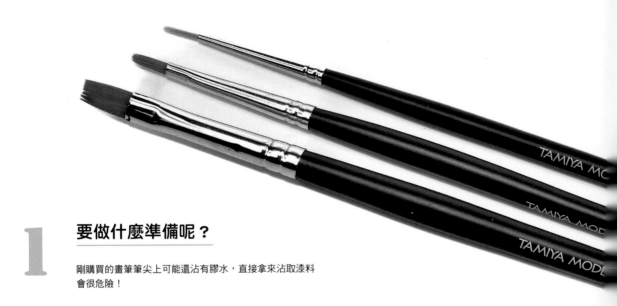

1 要做什麼準備呢？

剛購買的畫筆筆尖上可能還沾有膠水，直接拿來沾取漆料會很危險！

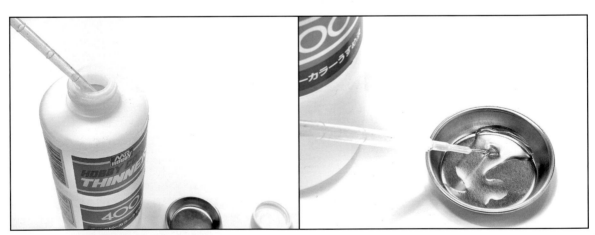

2 準備GSI H系列 水性漆溶劑

用來幫助畫筆熱身的是GSI H系列水性漆溶劑。利用在百元商店等地方購得的滴管取出適量的溶劑。

3 將溶劑滴入 調漆皿中

按照使用量，將GSI H系列水性漆溶劑滴入調漆皿中。為了確實浸泡畫筆，溶劑的用量差不多要達到調漆皿的一半高。

讓畫筆沾滿
大量的溶劑

如果畫筆上沾有膠水,在這個階段將筆頭涮涮涮洗一洗即可!清洗後先用紙巾擦乾一次,接著再次放入溶劑中,充分浸溼整個畫筆。

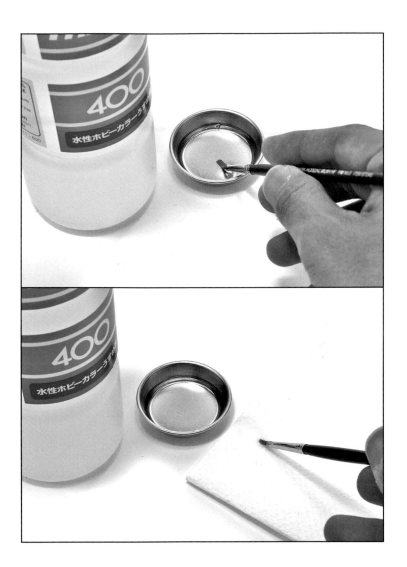

將筆尖
放在紙巾上

在畫筆吸滿大量的溶劑後,將筆尖放在紙巾上調整溶劑的量。如果含有太多溶劑,漆料就會被大幅稀釋。

沾附漆料

畫筆沾了溶劑後,終於可以拿出漆料,接著就用筆尖來沾取漆料。堆積在畫筆中的溶劑會像幫浦一樣不斷地擠出漆料,有助於流暢地進行筆塗。沾取漆料後,筆尖要稍微用紙巾擦拭一下。筆尖含有的漆料其實出乎意料地多,因此最好在這個階段將多餘的漆料吸乾淨。

重點在於要先稍微擦拭筆尖沾取的漆料!

漆料要先確實攪拌均勻後再使用！

除了前頁介紹的畫筆熱身操外，同時也要記住漆料的使用方法。相信各位心裡應該都想說「不就是打開蓋子就能塗裝了嗎？」，當然不是，還有一件必做的工作是「攪拌」漆料。就像在是在咖啡裡放入砂糖或牛奶後，要用湯匙攪拌均勻一樣！

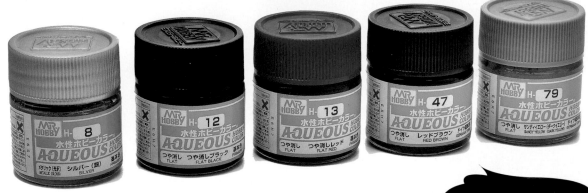

請發揮出
我們最完美的效果！

1 利用調漆棒確實攪拌均勻

田宮TAMIYA的調漆棒是攪拌漆料的最佳夥伴。這個工具相當方便，多買幾枝都不浪費。因為是金屬製，即便沾到漆料也能夠輕鬆地擦拭乾淨，可以重複使用。接下來就用調漆棒確實將漆料混合均勻吧！

這點非常重要
務必銘記在心喔～

為什麼一定要將漆料混合均勻呢？

這部分在下一頁也會介紹。簡單來說，漆料放置一段時間後，樹脂和顏料的成分會沉澱，與溶劑分離。商品出貨後，在商店裡等待大家來購買的過程會逐漸分離。但不用擔心，只要確實混合就不會對色調產生影響。不過，為了重新融合，就必須好好地攪拌均勻。

2 GSI H系列水性漆 上層的溶劑 會有獨特的混濁感

GSI H系列水性漆是無色透明的透明系漆料,其特點是浮在上層的溶劑具有混濁感,但攪拌均勻後就會變得透明。一般漆料浮在上層的溶劑也會像這樣有混濁感。

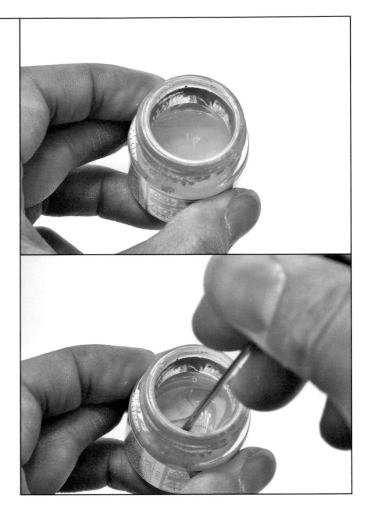

3 攪拌到沒有混濁感

關鍵在於攪拌均勻,直到上層的混濁溶劑消失為止。漆料不會有攪拌過度的問題,所以要確實、仔細地攪拌。若底部有沉澱的漆料,最好用調漆棒的頭輕輕地刮幾下,往上攪拌。

4 變得滑順了!

如上圖所示,上層溶劑的混濁感消失了!這樣就能充分發揮出漆料的效果。

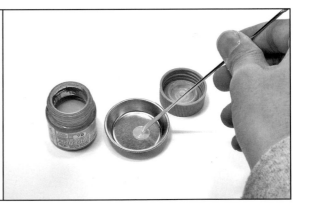

5 將漆料倒入調漆皿

漆料攪拌完成後,將要使用的量倒到調漆皿中。也可以利用調漆棒的頭將漆料舀到調漆皿中。

STEP.04

駕駛艙和機體內部的塗裝

終於來到要為零件上色的步驟。通常飛機模型最先塗裝的地方是駕駛艙和機體內部，因為組裝完成後，這些地方並不好上色。駕駛艙的大零件可以從流道剪下來後塗裝，但細小的零件則是直接在流道上塗裝會比較好進行。機體零件在左右黏合後，畫筆就沒辦法伸入機體內部塗裝，所以要先塗裝後再黏合。

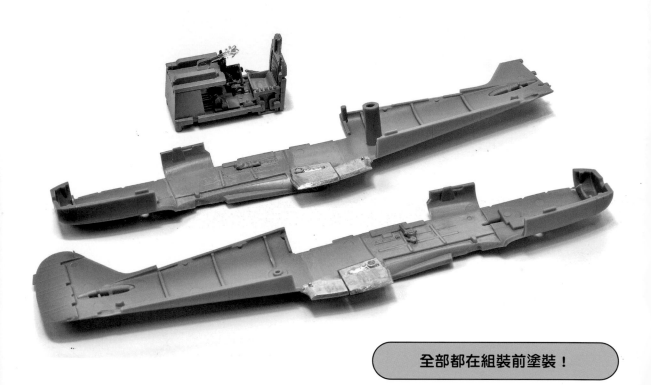

> 全部都在組裝前塗裝！

組裝頁面的塗裝指示

> 留意不要忘記確認說明書上的塗裝指示唷～

確認駕駛艙周圍小小的塗裝指示，確認要塗什麼顏色。另外，機體內部塗裝處，則是在說明書的插畫中以灰色色塊顯示。

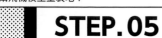

STEP.05

挑戰駕駛艙的塗裝

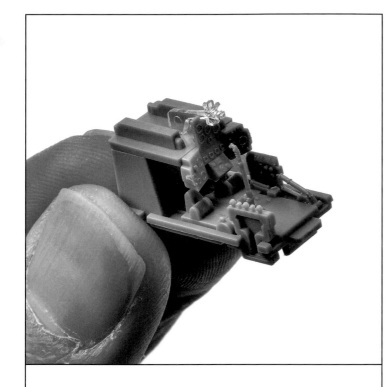

1 觀察組裝好的樣子

圖中裡的是第2章組裝好的駕駛艙一部分。許多細小的零件黏接在一起，形成一個單一的形狀。若是在這個狀態下塗裝，會塗到其他應該上其他顏色的部位，而且漆料也會溢到外面。因此在組裝前上好色會容易許多！

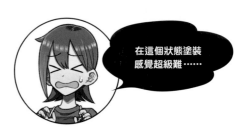

在這個狀態塗裝
感覺超級難……

2 觀察附著在流道上的駕駛艙零件

駕駛艙的相關零件，在框架上大多都會匯集於同一個地方。根據不同零件，判斷應該用斜口鉗剪切下來後塗裝，還是在流道上直接上色。判斷的重點在於零件的尺寸。大尺寸的零件先剪下再塗裝會更有效率。小零件旁的流道可以當作手柄，因此直接在流道上塗裝會更輕鬆。

大膽地為駕駛艙塗裝，
掌握筆塗的手感！

駕駛艙是一個完成後幾乎看不到的地方。這次就不仔細區分著色的地方，大概畫上每個零件的主色即可。稍微粗糙一點也沒關係。

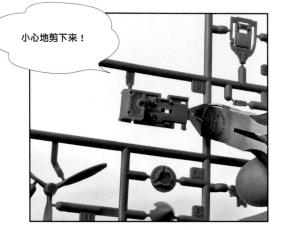

小心地剪下來！

1 飛燕駕駛艙的主色

駕駛艙的地板是大零件，從流道上剪下後也很容易上色。在流道上直接進行塗裝的缺點是，塗裝後剪切下的湯口部分必須再次「潤飾」。所以剪下來也好上色的零件最好剪下來再塗裝，這樣就能省一道潤飾的麻煩。

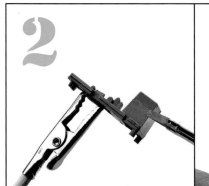

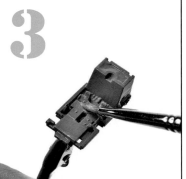

確實準備好漆料後
開始上色

確實做好第68至69頁介紹的畫筆熱身操後，開始進行零件的塗裝。雖然零件可以徒手拿，但如果是用鑷子或是貼有膠帶的牙籤來夾會更容易。市面上也有販售模型專用的噴漆夾，推薦購入。

先從裡面的部分
開始塗起

零件的角落和複雜的細節部分不好上色，所以一開始先從極小的內側部位開始上色。如此一來就能乾淨俐落的塗裝，而且也不會忘記塗裝細微的部分。

完全乾燥後
再上色一次

整體上色完畢後，先等漆料完全乾燥。如果還沒乾燥就反覆上色，沒有乾透的漆料就會被塗得亂七八糟，看起來很凌亂。所以要等待乾燥後再進行二次上色。

有效率地將駕駛艙裡
同樣顏色的小零件
也一起上色！

將要用沙漠黃色
塗裝的零件
都塗上顏色

跟左頁的駕駛艙一樣要用沙漠黃上色
的細節零件先進行塗裝。如此一來就
可以省去洗畫筆的麻煩，能更有效率
地塗裝。

第1次塗裝完
仍會看到灰色底色
很正常

背部的零件也進行塗裝。首先從零
件的深處開始塗裝，接著一口氣地
上完色！露出塑膠原本的灰色也
沒關係，先整體塗上一層薄博的沙
漠黃色。接著等待漆料完全乾燥。

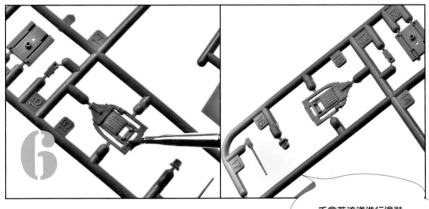

手拿著流道進行塗裝，
就不會沾到漆料了喔！

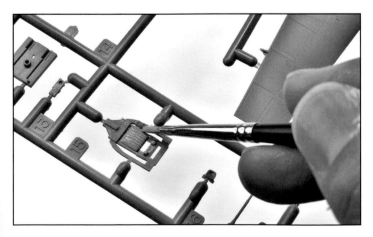

漆料乾燥後
二次上色即完成！

確認漆料乾燥後，按照剛剛的順序再次上色就能完
全蓋掉灰色底色。如此便塗裝完成！

換顏色的時候，要確實將畫筆清洗乾淨！

塗完一種顏色換另一種顏色時，要仔細地將畫筆清洗乾淨，避免混到上一個顏色。在塗裝的過程中若漆料乾掉，最好也是將畫筆清洗一下再繼續使用。以下來看看清洗畫筆的方法。

筆要仔細清洗喔！

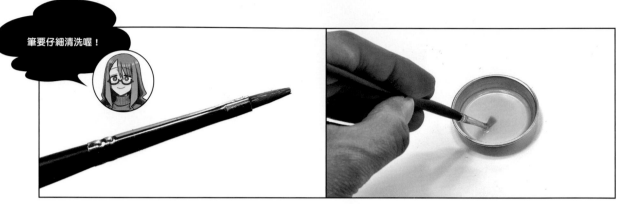

1 畫筆上 明顯殘留漆料

近看塗裝的畫筆，會發現畫筆上殘留著許多漆料。畫筆在這樣的狀態下無法塗下一個顏色，而且如果就這樣放著漆料乾掉，會導致畫筆受損。因此事不宜遲，讓我們開始清洗畫筆吧！

2 用 GSI H 系列水性漆的 專用溶劑來清洗畫筆

在調漆皿中倒入 GSI H 系列水性漆溶劑，重點是要倒入足以完全浸泡畫筆的量。將畫筆放入調漆皿中清洗，使漆料溶解在溶劑裡。

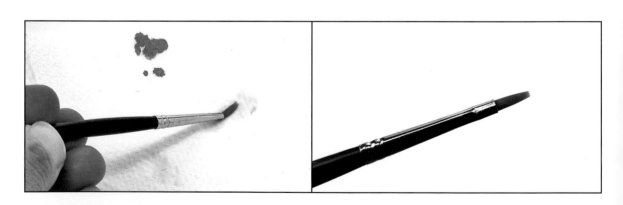

3 將畫筆在紙巾上壓一壓

清洗乾淨後，在紙巾上輕輕按壓筆尖，擦去多餘的溶劑。輕輕按壓也可以將畫筆深處的漆料擠出來。重複該動作數次，待紙巾上不再按壓出顏色即完成。

4 畫筆清洗完畢

畫筆洗得相當乾淨呢！接著就可以開始塗下一個顏色。此外，在塗裝的過程中，畫筆上的漆料也會逐漸乾燥，建議塗了幾處就用溶劑沖洗一下，如此就能延長畫筆的壽命。

STEP.08

塗上黑色！

清洗完畫筆後，接下來要處理的是要塗上黑色的零件。
大多都是小零件，例如儀錶板和與開關有關的面板等部分。

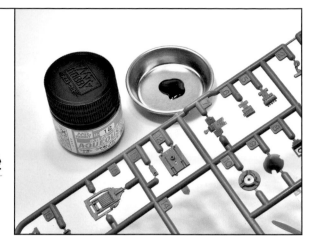

1 將黑色漆料倒入調漆皿上後 進行塗裝！

確認要塗上黑色的零件後，將黑色漆料倒入調漆皿後開始塗裝！

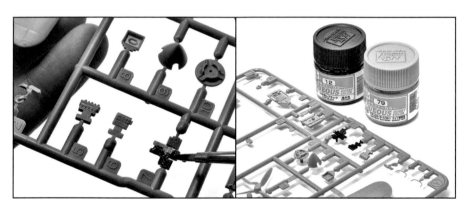

左：要塗黑的零件大多為小零件，所以直接在流道上塗裝。第一次塗完露出底色也沒關係，先塗完整個零件，待乾燥後再重新塗裝就可以減少痕跡和不均勻的地方，漂亮地塗裝完成。

右：駕駛艙的零件分別塗裝完成後開始組裝！

2 拿著流道塗裝

3 駕駛艙的零件 塗裝完成！

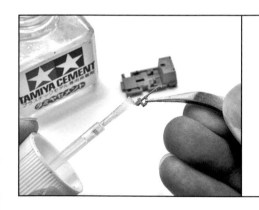

左：組裝時，一旦塗裝部位塗到黏著劑會導致漆料溶化，所以要小心地只塗在突起處（用來黏合的隆起處）。在使用速乾高流動性膠水時也要注意不要倒入太多，不然可能會導致漆料溶解，失去完美的樣子。

右：駕駛艙完成。儘管不塗細節，只塗上沙漠黃色和黑色兩種顏色，看起來也毫不遜色。而且組裝完成後，駕駛艙僅能看到部分，所以光是塗上這兩種顏色，就已經足夠帥氣。

4 小心不要塗太多 黏著劑

5 駕駛艙的塗裝& 組裝完成

機體內側塗裝

繼駕駛艙後，要挑戰的是組裝前要先上色的機體內側塗裝！在說明書上是以灰色色塊的方式來標示要塗裝的地方。將這些標示與實際的零件進行比對，提前確認要上色的部位，就不會出現失敗的情況。

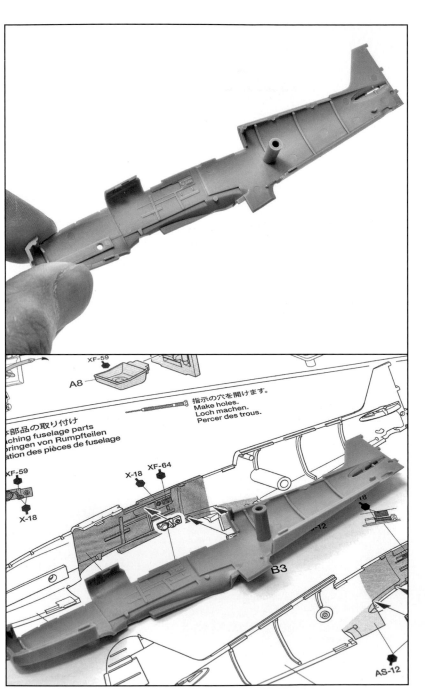

1

在駕駛艙周圍
塗上顏色

在安裝駕駛艙後的周圍部分塗上顏色。這裡在完成後，不仔細看也不會注意到，就算筆觸不均勻也沒問題！大概塗上顏色即可。

2

把零件
放在說明書旁，
想像一下塗裝的樣子

要想準確地掌握塗裝的位置，最好的辦法是將零件放在插畫旁邊。如此一來就能知道要在機體內部的哪裡上色！說明書上也有表示細節的塗裝指示，但這次只在要塗上主色沙漠黃色和銀色的地方上色。

3 用3枝套組中最粗的平筆
一口氣塗上顏色！

由於機體內部塗抹面積較大，這次用田宮 TAMIYA HF 模型畫筆標準組中最粗的平筆來上色。

4 機體牆壁上有
像是儀表的圖案

說明書上詳細分區標示塗裝指示的正是這部分，也就是牆面上的儀表等細節。這次機身內部只塗上一色，所以不用劃分區域塗裝。

不要猶豫，大膽地下筆，塗滿顏色！

5 首先是整片
都塗上顏色

畫筆塗抹的面積頗大，但由於機體內部完成後並不顯眼，所以就當作練習，輕鬆地上色吧！不要一下子就塗上一層厚厚的漆料，先用少許的溶劑稀釋漆料後，塗滿整個區域。

6 露出底色也沒關係，第1次
大範圍地塗上薄薄一層顏色

筆塗時，先大略上色一次，等待乾燥後再塗一次顏色，就能夠一口氣塗得很漂亮。重點在於要先整個大略塗上薄薄一層足以透出底色的顏色。

STEP.10

趁著等待漆料乾燥時為另一側上色！

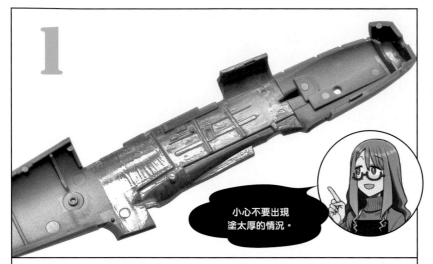

細節有點多，
要小心不要塗太厚

接下來也來塗另一側的機體內部。如果大量塗上漆料，細節上會堆積大量的漆料，看起來會很厚重。建議像之前為駕駛艙上色時一樣，先在細節邊緣等塗上顏色。

小心不要出現塗太厚的情況。

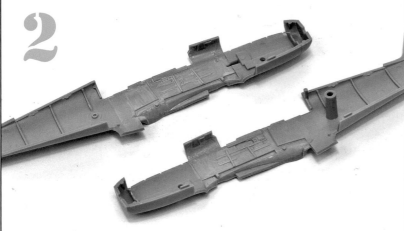

光澤感消失
代表已經乾燥

當塗在兩側機體內部的沙漠黃光澤消失後，就代表漆料已經乾燥，可以進行第2次上色。

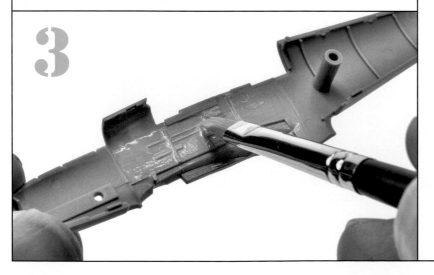

再次塗裝、調整

像第1次上色時一樣，再次在機體內部塗裝。當不再看見塑膠原本的灰色時，就代表已經確實塗抹均勻。接下來就是靜置等待完全乾燥。

4 不要忘了機體內部的銀色塗裝！

飛燕的機體內部有像魚鰭一樣突出來的部分，這裡是安裝飛機腹部下方進氣口的地方，此處的指定色為「銀色」。注意上色時不要漏掉這裡。

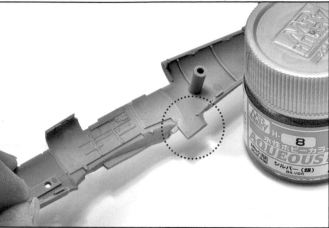

5 金屬色漆料的攪拌時間會較一般漆料來得長

金屬系顏色確實混合後粒子會變得光滑。手臂可能會有點痠，但還是要努力攪拌到瓶中的漆料變得光滑。

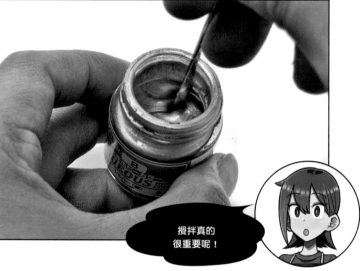

攪拌真的很重要呢！

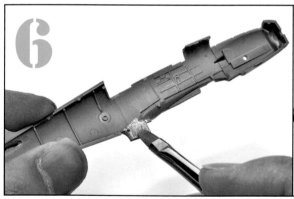

用平筆一口氣塗滿顏色

這麼小的面積可以一筆塗上顏色。待乾燥後再塗上一層漆料，就可以得到效果完美的銀色。

進氣口的零件在其他流道上！

位於飛燕腹部下方的進氣口零件，與機體並不在同一個流道上，不要看漏囉！在還沒有剪下來前先進行塗裝。

STEP.11

機體與機頭表面的裝甲板
要在組裝前塗裝

田宮 TAMIYA 的飛燕模型為了更便於組裝和塗裝，將駕駛艙背面的機體裝甲板和機頭表面的裝甲板獨立成其他零件。此零件先塗裝再組裝會方便許多，務必在組裝前進行塗裝。

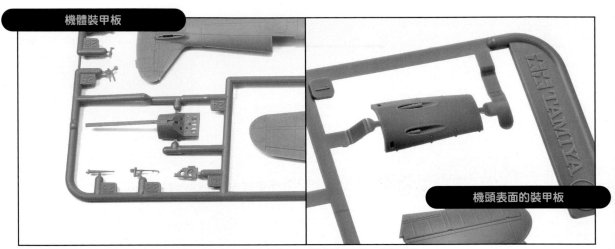

機體裝甲板

機頭表面的裝甲板

兩個零件都是獨立在一個流道上，不用擔心漆料會沾到其他部分，可以就著流道塗裝，相當輕鬆。

不要急著馬上黏合

說明書上表示第5個步驟是黏合，但請先不要黏接。等全部的零件都上色完成，進行最後組裝時再黏合機體。

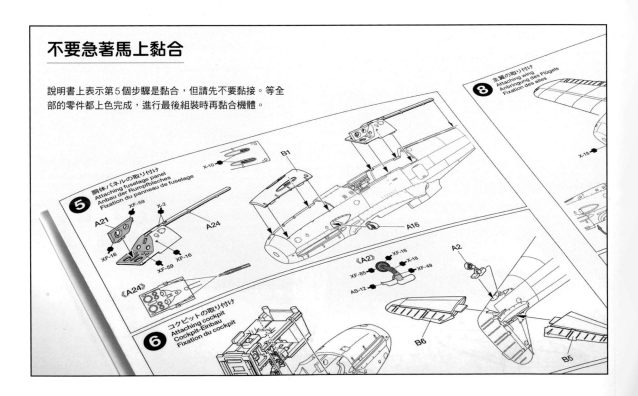

STEP.12

機頭表面的裝甲板塗上黑色！

機頭表面裝甲板的指定顏色為黑色，使用消光的黑色進行塗裝。塗在機頭表面黑色塗裝又稱為「防眩膜」，聽起來相當酷炫！

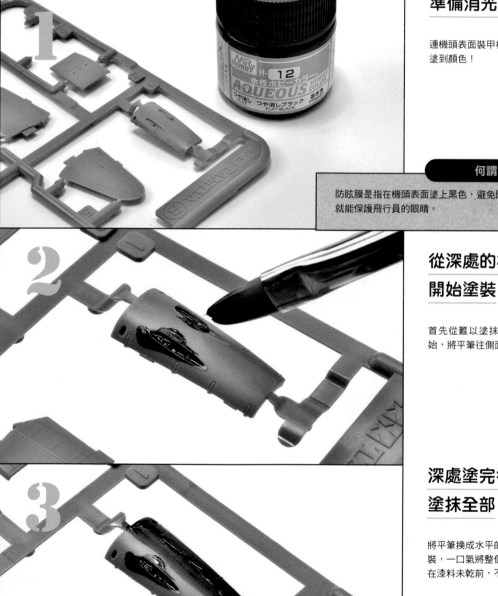

準備消光黑色模型漆

連機頭表面裝甲板的細節都要仔細地塗到顏色！

何謂「防眩膜」？

防眩膜是指在機頭表面塗上黑色，避免陽光反射。如此就能保護飛行員的眼睛。

從深處的機槍
開始塗裝

首先從難以塗抹漆料的機槍部分開始，將平筆往側面豎起來塗裝。

深處塗完後
塗抹全部

將平筆換成水平的方向，由上到下塗裝，一口氣將整個裝甲板塗上顏色。在漆料未乾前，不要重複塗裝。

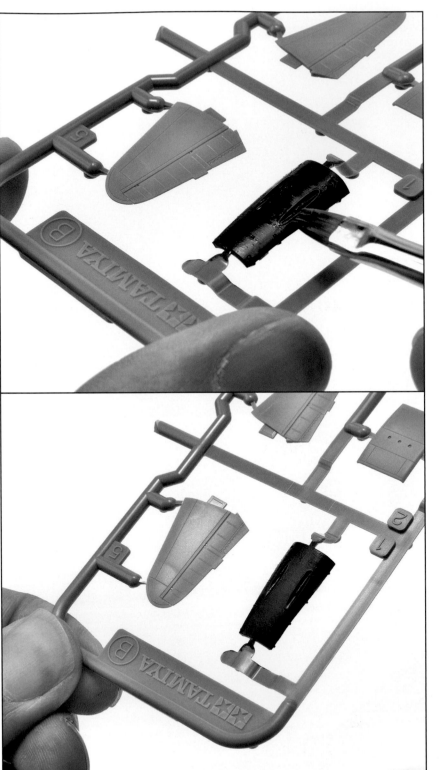

4

漆料乾燥後，
橫向再塗一次

第1次是從縱向一口氣上完全部的顏色。第2次上色時，則是像照片一樣從橫向塗裝，如此一來就能呈現出均勻、漂亮的樣子。

5

二次上色，
就能完成漂亮的
防眩膜塗裝

消光漆的痕跡在乾燥後會自然消失。重複上色時，要確保完全乾燥後再塗裝。

STEP.13

機體裝甲板的內側要塗上機體內部的顏色

機體裝甲板的指定色跟駕駛艙和機體內部一樣是沙漠黃色，所以並不全是銀色喔！如果是在零件組裝前進行，就能夠輕輕鬆鬆地別塗上不同顏色！讓我們趕快完成吧～！

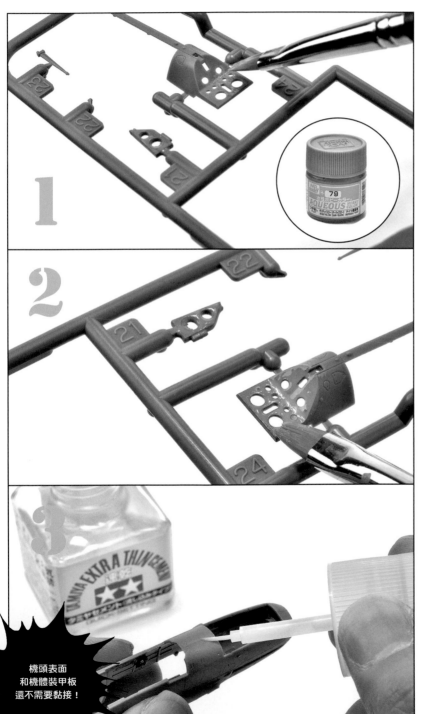

機頭表面
和機體裝甲板
還不需要黏接！

就算溢到外面也沒關係

這個步驟使用的是，到目前為止出場次數最多的沙漠黃色。機體裝甲板上有孔洞，所以要小心上色，避免漆料堆積在孔內或是邊緣，導致不美觀。就算塗裝時塗到其他地方，之後在塗銀色時，只要將顏色塗滿就能順利修改，所以不用太過在意。

待完全乾燥後再重複進行筆塗

與其它部分相比，孔洞周圍和孔洞內在乾燥上需要更長的時間。要確實等到完全乾燥後再重複塗上顏色。

機體左右黏合

到這裡為止，駕駛艙、機體內部、裝甲板皆以塗裝完成。接下來就要進入塗裝階段最有趣的部分──全機塗裝。在那之前，先用速乾高流動性膠水將左右機體黏合。注意，機頭的裝甲板和機體裝甲板在這個階段還不需要黏接。

STEP.14

挑戰整體塗上銀色！

接下來要開始塗裝飛燕本體的主色「銀色」。灰色的塑膠塗上銀色的瞬間，內心除了興奮還是興奮！塗抹面積很大，但只要駕駛艙和機身內部已經塗好顏色就絕對沒有問題。

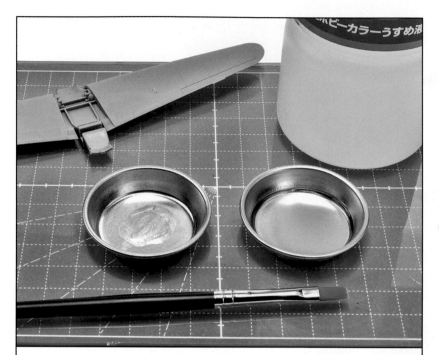

1

準備平筆、
裝有銀色模型漆與
溶劑的調漆皿

由於是大範圍地上色，所以要從畫筆套組中選擇最粗的平筆。全機塗裝的重點在於「漆料的濃度調整」與「勤勞清洗畫筆」。調漆皿除了銀色漆料，也要準備一個用來盛裝 GSI H 系列水性漆專用的溶劑。

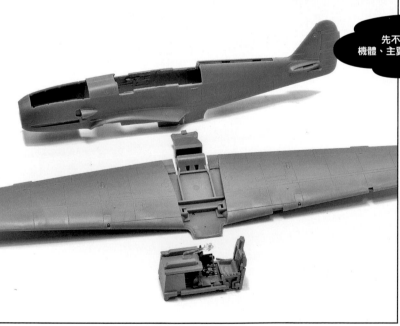

先不要黏合
機體、主翼和駕駛艙。

2

機體、主翼和駕駛艙
在塗裝後黏合

圖為之前邊組裝邊塗裝的零件。從這個步驟開始幫機體和主翼塗上銀色。待各個零件都上色完成後就可以開始進行黏合囉！

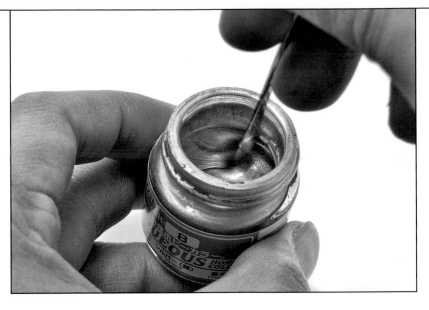

3

銀色要混合均勻

正如前面在機體內部塗裝所說明的那樣，銀色金屬漆的關鍵是要比一般的漆料更確實地混合。待完全融合後，就能獲得均勻光滑的銀色漆料。不要嫌麻煩，務必仔細地攪拌均勻。

GSI H系列水性漆的銀色要用些許溶劑來稀釋

GSI H系列水性漆的銀色在瓶中的原始狀態黏性較強。畫筆要沾取少溶劑來稀釋銀色，增加其延展性。

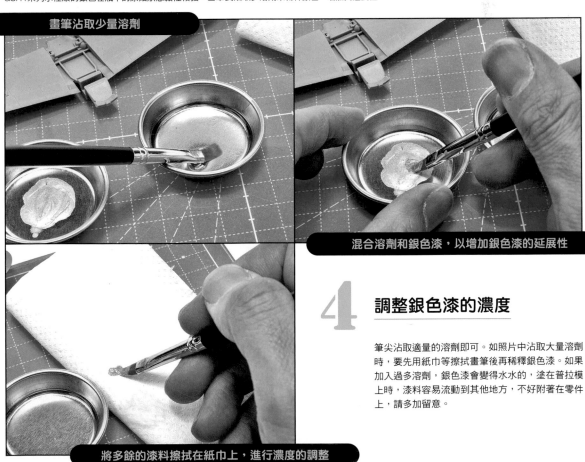

畫筆沾取少量溶劑

混合溶劑和銀色漆，以增加銀色漆的延展性

將多餘的漆料擦拭在紙巾上，進行濃度的調整

4

調整銀色漆的濃度

筆尖沾取適量的溶劑即可。如照片中沾取大量溶劑時，要先用紙巾等擦拭畫筆後再稀釋銀色漆。如果加入過多溶劑，銀色漆會變得水水的，塗在普拉模上時，漆料容易流動到其他地方，不好附著在零件上，請多加留意。

STEP.15

主翼也要塗裝……但手要放在哪裡？

漆料準備好了，事不宜遲，馬上開始幫機翼零件塗裝吧！但是……手應該要拿哪裡呢？直接拿機翼感覺會沾上指紋……這是在塗裝的過程經常會遇到的問題。請仔～細地觀察零件，找出適合拿取的地方。

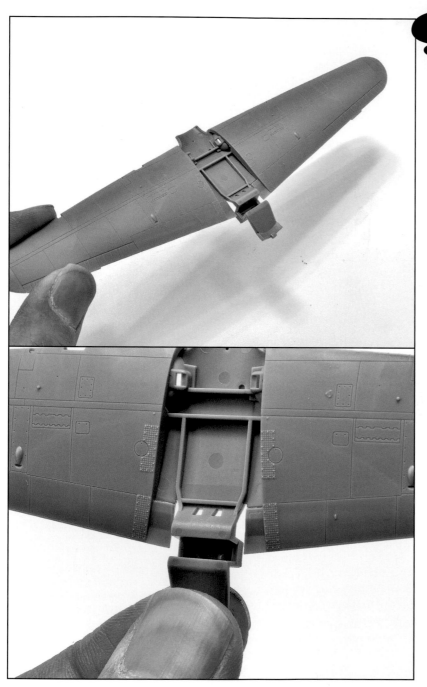

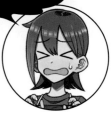

該怎麼辦啊！
到底要拿哪裡～？

1

仔細觀察零件！

在為機翼上色時，盡量不要碰到塗裝的地方，因為沾上指紋會相當明顯。而且即便表面已經乾燥，也不代表裡面已經乾燥，所以經常會出現留下指紋的情況。那應該要拿哪裡才好呢？

2

試著拿機體零件與其他零件相連接的部位！

零件中央最下方突出的部分是機身零件的連接處。感覺拿著這裡會很好上色，而且連接處位於飛機的背面，就算不慎沾到指紋也不會被發現。

STEP.16

主翼開始塗上銀色！

為主翼塗上顏色！不要急於一口氣塗完全部，只要按照以下介紹的順序，
任何人都可以獲得帥氣的銀色機翼！

塗上薄薄一層漆料的
訣竅是要不疾不徐！

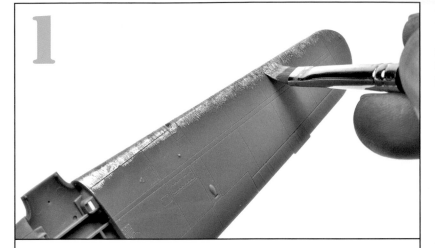

一開始先塗邊緣！

如果直接塗機翼，那機翼前後的邊緣
就會堆積漆料，導致不美觀。為了避
免這種情況，重點在於要先塗邊緣。

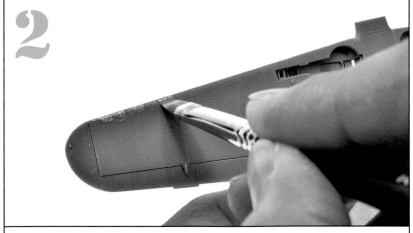

機翼翻面，
也塗背面的邊緣

正面的邊緣塗好後，也要塗背面的邊
緣。相同的地方如果描繪多次，會導
致漆料過厚，要多加留意。在這個階
段，透出底下塑膠的顏色也沒關係。

漆料會
愈來愈難畫出來

在機翼這種大面積的零件上進行塗裝
時，漆料會逐漸減少，導致愈來愈難
塗上顏色。這時要先用 GSI H 系列水
性漆專用的溶劑清洗一下畫筆，重新
沾取漆料。

STEP. 17

塗裝時要經常清洗畫筆

首次進行筆塗的人中，最常失敗的原因是「長時間塗裝」。在塗裝的過程中，畫筆中的漆料也會逐漸開始乾燥。此外，畫筆中的水分也會隨著塗裝而減少，導致畫筆會愈來愈堅硬。在這種情況下繼續筆塗，沒辦法畫出漂亮的筆觸。在感到「畫筆愈來愈難塗裝」時，就馬上清洗畫筆吧！

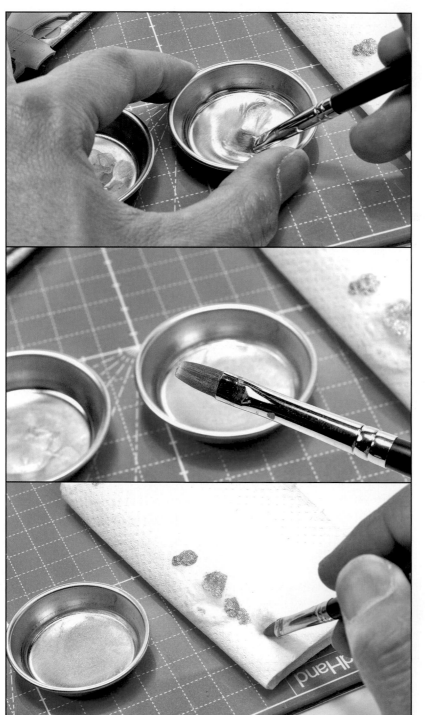

1

在調漆皿中
確實清洗乾淨

在調漆皿中倒入 GSI H 系列水性漆專用的溶劑，確實地將畫筆清洗乾淨。各位是否有看到在畫筆中逐漸硬化的銀色漆溶解出來了呢？

2

確實清洗乾淨後，
拿出畫筆

這次沒有要換顏色，依然是塗銀色，所以大概洗到一個程度即可。在清洗的過程中，也能為畫筆補充水分。

3

除去多餘水分

將清洗好的畫筆放在紙巾上輕輕按壓，去除多餘的水分。如此一來，畫筆便恢復到原本的狀態。

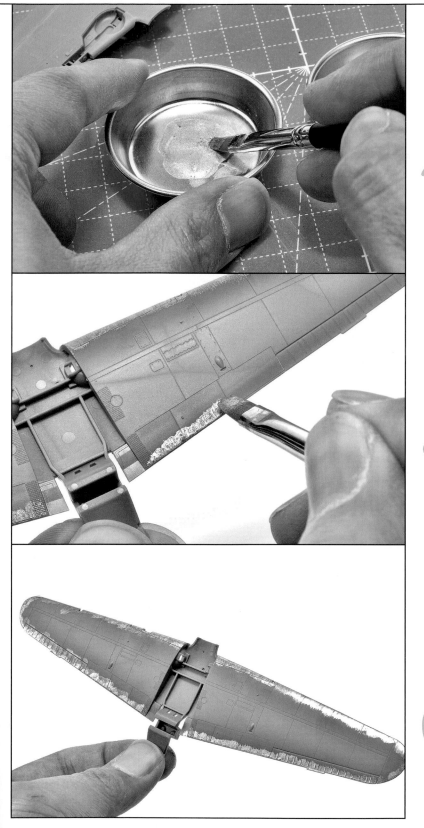

4 再次沾取 銀色漆上色！

畫筆中的水分也很充足。畫筆沾取少量的銀色漆，並再次開始上色。

5 為機翼下緣 上色

在機翼的下緣塗上顏色。塗抹邊緣時，畫筆由上往下塗裝的同時朝橫向移用，可以提高塗裝的效率。

6 機翼邊緣 上色完成！

到這裡為止，算是完成機翼邊緣的塗裝。等待漆料完全乾燥，之後再為剩餘的部分上色。

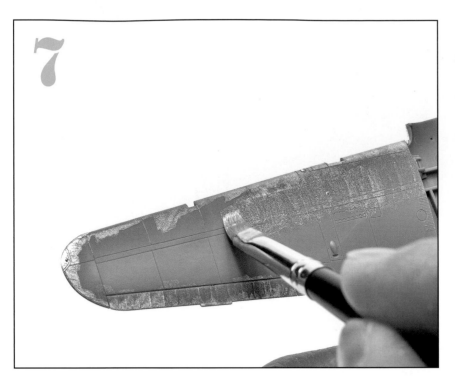

像是在 畫著色畫一樣， 將內側塗滿顏色

在畫著色畫時，應該都會先塗邊緣再將中間塗滿顏色對吧？塗裝機翼也是用這種方式的來塗裝。機翼面積大，如果每一筆都畫得太長，那塗料的多寡差異從起筆到結束會相當明顯，導致成品看起來會凌亂不均。與剛才介紹的一樣，要以短筆觸的方式從上到下，橫向滑動般地塗裝。

內、外側有差異也沒關係！

第1次上色結束。一開始先上色的邊緣，顏色看起來會更顯眼。第1次上色會有這種色差是沒問題的！待乾燥後再次進行塗裝，邊緣部分和內側的差異就會消失，看起來會更自然。

確實等待漆料乾燥
不要著急～

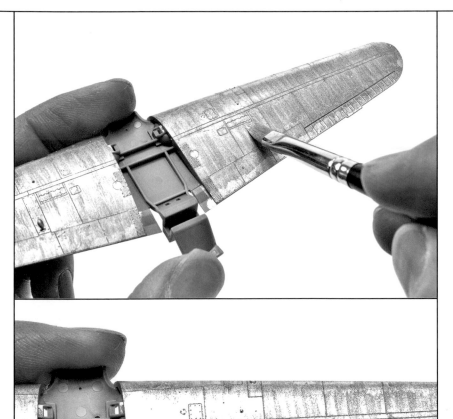

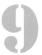

完全乾燥後
進行第2次上色

在進行機體和機翼等大面積的塗裝時，成功的關鍵是稍安勿躁。就算出現塗抹不均或是畫筆刮掉原本的漆料，也不要慌張！只要等待完全乾燥後再重新上色，就能夠輕鬆、俐落地進行修正。

10

第2次上色結束

邊緣和內側的差異依然可見，但銀色已經顯色許多。預計會在乾燥後再次上色，不過如果繼續用同樣的顏色濃度來上色，只會愈塗愈厚。所以在上色前，先調整漆料的濃度。

11

稀釋銀色漆

畫筆沾取稀釋溶劑，調整成比剛才用來塗裝的銀色更淡的顏色。用稀釋的銀色來收尾，表面看起來會更加光滑。

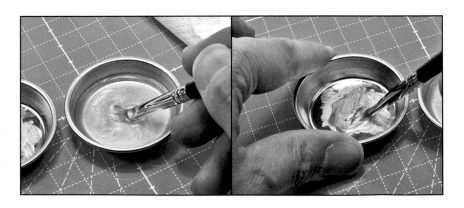

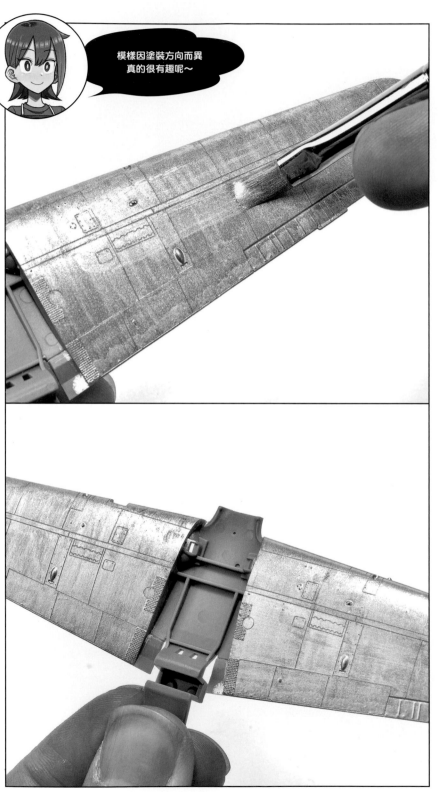

模樣因塗裝方向而異
真的很有趣呢～

12

畫筆的移動方向
可按喜好決定！

塗上稀釋過的銀色。上色時，縱向移動畫筆，筆觸會更加突出，若是橫向移動畫筆，會減少筆觸的痕跡，看起來更平滑。兩種方式得到的結果各有特色，請按照自己的喜好來塗裝！

13

機翼塗裝完成

左翼是縱向移動畫筆重複上色的樣子，右翼則是橫向移動畫筆重複上色後的模樣。各位是否能夠從機翼的表面看出差別呢？到此步驟，幾乎看不到與邊緣間的顯色差異，塗裝得相當完美！

STEP. 18

機體塗上銀色

機體的形狀比機翼來得複雜，但筆塗的基本原理並無不同。找到可以手持的地方後，先從比較難上色的地方開始塗裝。

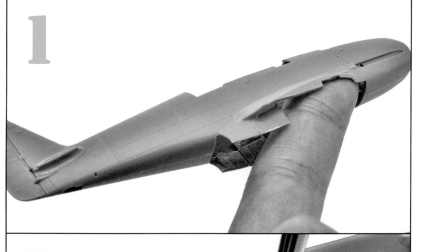

手指剛剛好
可以放進去

要塗裝的地方是機體的外側，只要能夠在機體內側找到可以固定的地方，上色會方便許多。嘗試將手指放入內側後，發現可以緊密貼合！就這樣套在手指上來塗裝機體吧！

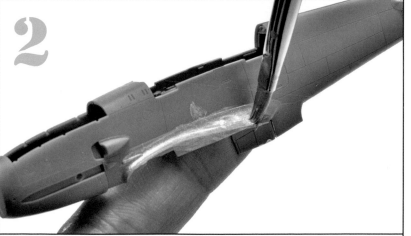

在準備與主翼組裝
的突出處進行上色

機體的側面有當作主翼底部的突出處，這裡可能會堆積漆料，所以要先上色。

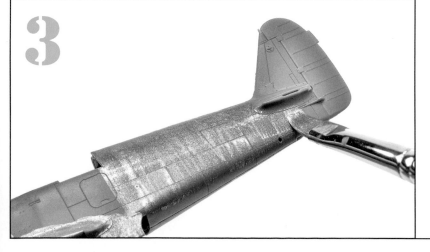

塗裝時
畫筆要由上到下

短距離地上下移動畫筆，朝著橫向滑動塗滿顏色。作法與剛才替主翼上色一樣。

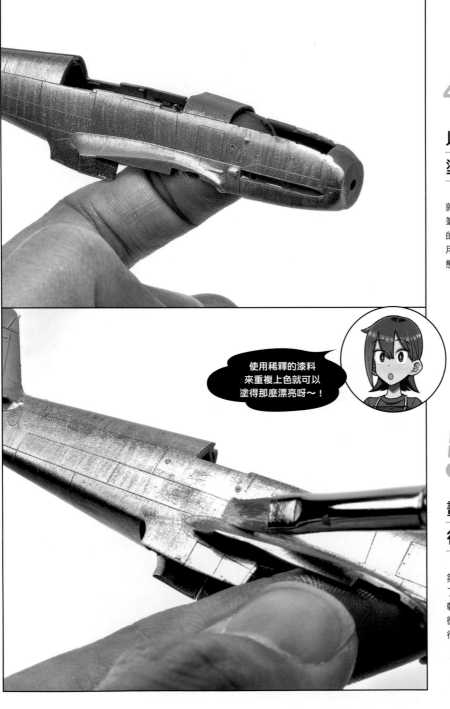

4

以短距離的筆觸
塗完整個機體

就第1次上色來說，留下明顯的
筆觸並不會構成問題。機體後面
的尾翼要塗上紅色，所以可以不
用上銀色漆。接下來就以這個狀
態等待漆料完全乾燥。

使用稀釋的漆料
來重複上色就可以
塗得那麼漂亮呀～！

5

畫筆以細小的間距
往橫向移動

第1次留下明顯的縱向筆觸，為
了消去畫筆的痕跡，這次畫筆要
朝橫向移動、塗裝。將銀色漆稍
微稀釋後進行塗裝，接著就能獲
得色澤漂亮，表面平滑的成果。

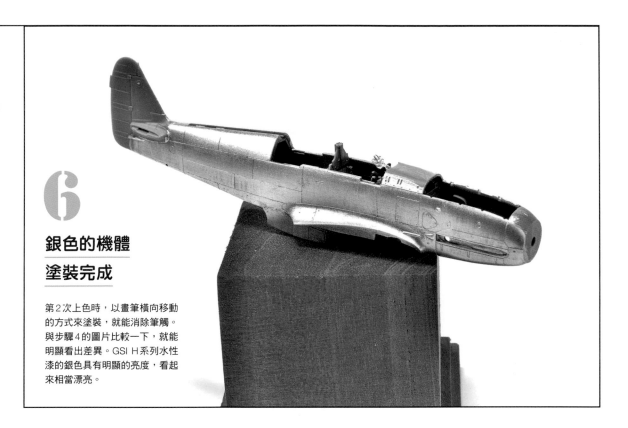

6

銀色的機體
塗裝完成

第2次上色時，以畫筆橫向移動的方式來塗裝，就能消除筆觸。與步驟4的圖片比較一下，就能明顯看出差異。GSI H系列水性漆的銀色具有明顯的亮度，看起來相當漂亮。

7

建議放置乾燥1天

相較其他零件，處理機體和機翼時要更小心。如果觸摸到尚未乾燥的地方等留下指紋，心情就會大受影響。即便想要趕快進入下一個階段，但休息也很重要。放置1天，確實地讓漆料乾燥，就不會出現漆料剝落等失誤，完成度也會提高。

上色上得很漂亮呢～

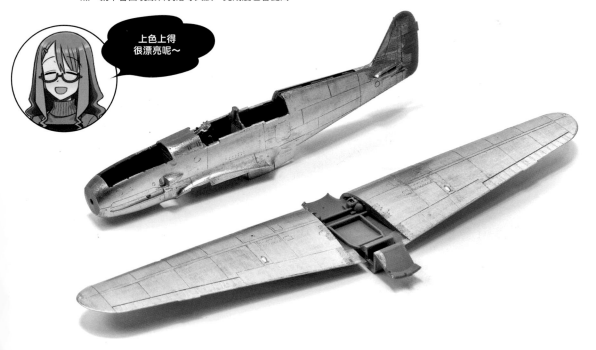

STEP.19

細小部位和細節的塗裝

完成主體的塗裝後，接著要上色的是螺旋槳和輪胎等小零件。小零件直接在流道上塗裝會更加方便。最後剪斷湯口後，只要用畫筆稍微在湯口上塗裝並潤飾即可。

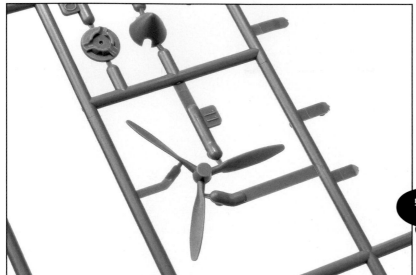

1 螺旋槳上色

螺旋槳有3個零件，每個都不複雜，塗裝上也不會太困難。

螺旋槳的零件比較薄，剪取的時候要小心！

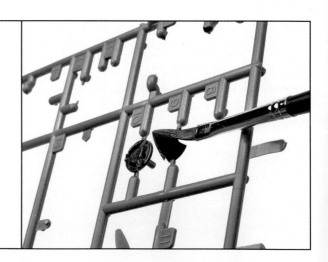

2 塗上紅棕色（RED BROWN）

螺旋槳和螺旋槳罩（圓錐形零件）的指定色是紅棕色，由於是消光的漆料，乾燥後會呈現出無光澤感的樣子。

3 用平筆一口氣上色完成

就像是從螺旋槳罩的頂點從上往下移動畫筆塗裝會比較簡單。基底零件的側面邊緣也會露出來，塗裝時小心不要忘記塗這個部分。

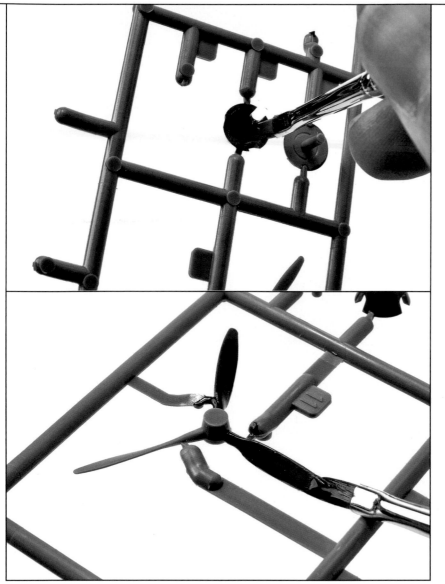

4

螺旋槳罩的內側也要塗裝

從安裝螺旋槳的孔洞，有時會隱約看到螺旋槳罩的內部。如果這時看到的是塑膠零件原本的灰色會很突兀，因此內側也要確實塗上紅棕色。

5

螺旋槳上色

這裡要一筆畫就完成螺旋槳的塗裝。畫筆從零件的中央，一口氣往螺旋槳的另一端移動。如此就能均勻、俐落地完成上色。

6

銀色漆登場！

接下來要塗裝的部位是機體裝甲板和支架蓋板。這些零件跟主體一樣使用銀色漆。確實地將漆料攪拌均勻後再進行塗裝。

塗別的顏色前要先把畫筆洗乾淨喔！

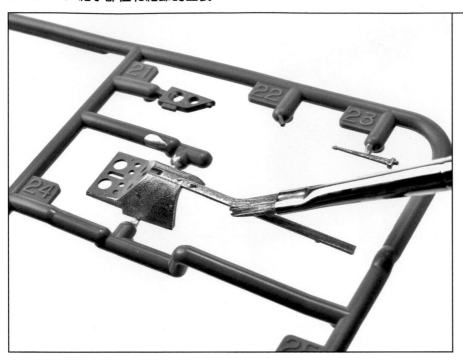

7

機體裝甲板的 銀色塗裝

機體裝甲板的內側在85頁時已經塗上顏色,這裡要塗上的是銀色。如果內側的顏色塗到外側,只要由上朝下直接疊上銀色即可。

> 支架蓋板在塗裝時,小心不要讓漆料堆積在邊緣!

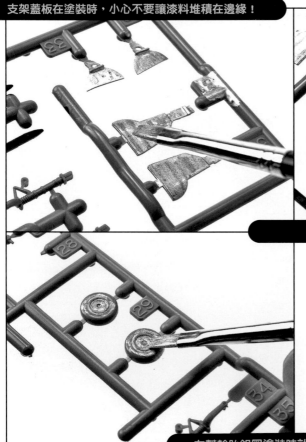

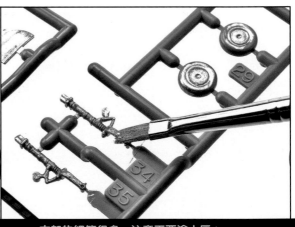

> 支架的細節很多,注意不要塗太厚!

8

輪胎的鋁圈 直接塗到其他地方也OK!

支架蓋板、支架和輪胎鋁圈的指定色也是銀色,請一個個地一起塗上顏色。尤其是輪胎的鋁圈部分,就算塗到其他地方也沒關係。不要害怕,一口氣塗滿顏色吧!

> 在幫輪胎鋁圈塗裝時就算塗到其他地方也沒關係

9

更細小的零件就交給極細面相筆來塗裝

從這裡開始挑戰更為細節的分區塗裝。這時就要派出3枝套組中的極細面相筆！用這枝筆來為細節塗裝。

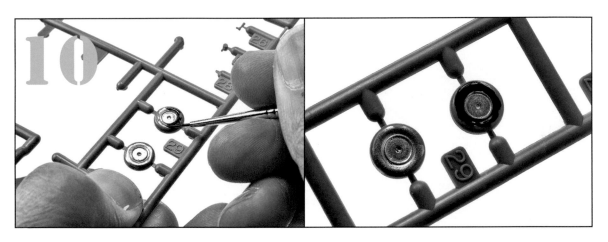

10

用力地將筆尖戳入鋁圈和輪胎之間的邊界

用極細面相筆畫出鋁圈和輪胎的顏色分界。重點在於要將筆尖戳進鋁圈和輪胎細節部分。接著直接沿著細節移動筆尖，就能順利地畫出分界線。用極細面相筆在鋁圈和輪胎分界塗上顏色後，剩下的部分可以換成平筆直接塗滿顏色，效率會更好。

後輪大概塗一下即可

說明書上對於支撐機尾的後輪也有詳細的塗裝指示，但這個部位其實不太顯眼，就算只畫輪胎也沒關係。

11

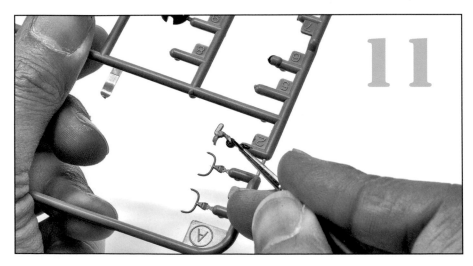

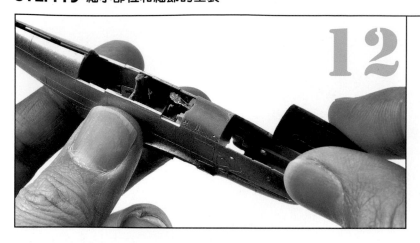

機體側的防眩膜也塗上顏色

機頭表面的裝甲板已經在第83頁塗裝完成。機體側也有防眩膜（塗上黑色）要塗裝，所以在這裡塗上顏色吧！先將機頭表面的裝甲板從流道上剪下來。

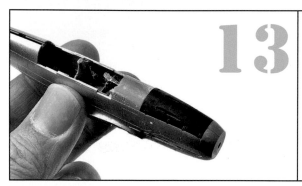

不要塗黏著劑先試裝

將機頭表面的裝甲板試裝在機體上確認。在該裝甲板往前延伸的機體零件上也塗上防眩膜的顏色。

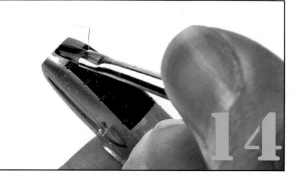

塗上機頭側和座艙罩側的防眩膜

座艙罩那側的零件表面凹槽（零件間的界線）也可以當作區分顏色的標記，視覺上就能清楚辨識。在腦中想像機頭側表面裝甲板往前延伸，並進行塗裝。

不小心塗到其他地方時用銀色漆進行修正

在塗黑色漆時，若是不小心塗到機體，只要用機體的銀色漆蓋上即可。

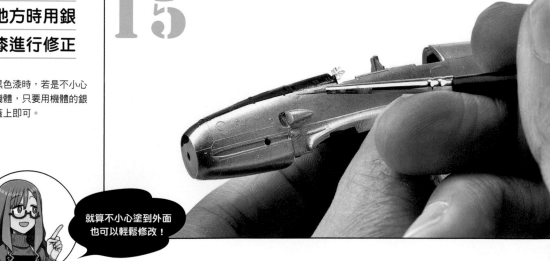

就算不小心塗到外面也可以輕鬆修改！

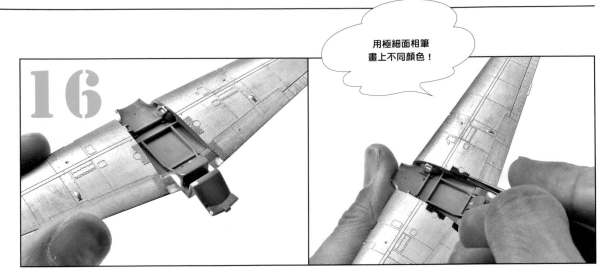

用極細面相筆
畫上不同顏色！

位於主翼兩側的細節也塗上黑色

主翼上有細小的凹凸細節，這是避免飛行員滑倒的防滑措施。說明書上指定使用塗上消光黑色，所以用極細面相筆慢慢地塗上顏色。像這樣分別塗上不同顏色，主色中就會點綴一點黑色，看起來會更帥氣。

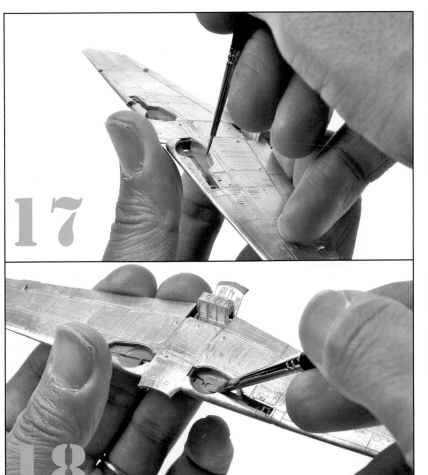

支架內部是會稍微看到的亮點

完成後，從低處往上拍攝時，會稍微看到支架的內側。如果這裡也畫上別的顏色，會更加美觀、上鏡。也是統一畫上一個顏色（沙漠黃色）即可，所以很快就能完成！首先，用極細面相筆在支架的邊緣部分畫出輪廓，像是要畫出支架邊緣進行塗裝。

用平筆一口氣塗滿內側

塗好邊緣後，用平筆塗滿中間即可。如此增加支架內部的顏色，整體看起來會更專業。

STEP.20

用GSI H系列水性漆的
紅色來決勝負！

尾翼塗上紅色

飛燕的尾翼塗上紅色，帥氣度直線上升！畢竟「銀色機體＋紅色」原本就是絕配！

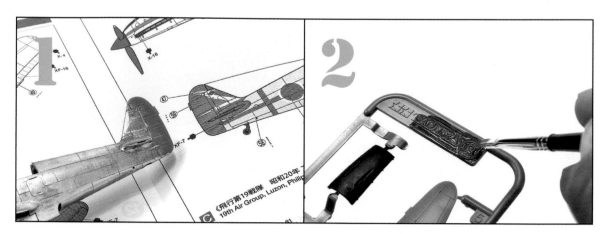

確認塗裝圖

相對於機體，縱向連接的尾翼叫做「垂直尾翼」，橫向延伸的則稱為「水平尾翼」。這次決定要用鮮豔的紅色來塗裝飛燕的尾翼！仔細地將尾翼上色後，你的飛燕看起來一定會讓人感到耀眼奪目！

在流道的商標處試塗

鮮豔的顏色容易受到塑膠原本的灰色影響。在上色時不要直接塗上去，要先在流道的商標處試塗看看，如此就能確認塗裝時會是什麼樣的色調。

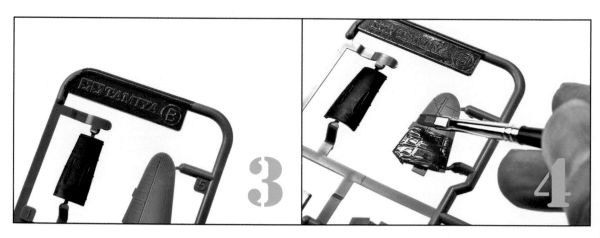

第2次上色後
是鮮豔的紅色

如圖所示，在流道上塗了兩層顏色後，看起來是鮮豔的紅色。在掌握了塗裝完成的樣子後，接下就是實際在零件上塗抹紅色。

水平尾翼
直接在流道上塗裝

水平尾翼一旦從流道上剪下來，幾乎沒有可以手持的地方，因此要在流道上直接進行塗裝。

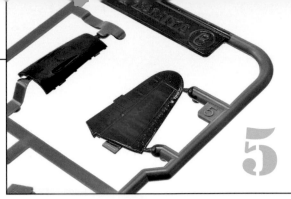

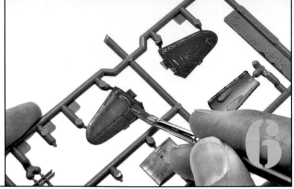

慢慢地等待乾燥

水平尾翼的正、反面都塗好色後,請不要著急,老實地等待漆料完全乾燥!

待乾燥後再次上色

像先前塗銀色漆一樣,在紅色漆中加入少量GSI H系列水性漆專門溶劑稀釋後,再次進行塗裝。

完成漂亮塗裝!

漆料的延展性相當優秀,所以能夠用畫筆塗出漂亮、鮮豔的紅色。確認完全乾燥後,再從湯口剪下零件。

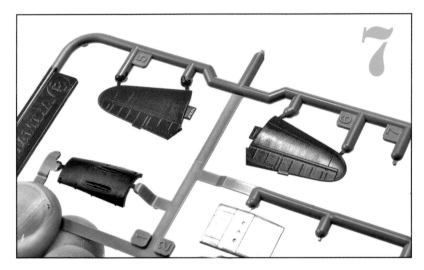

剪切時要相當小心,避免留下損傷

剪切時,要小心斜口鉗的刀刃不要碰到塗裝面。

湯口痕跡塗上紅色

剪切下零件後,只有湯口的部分不是紅色而是灰色,所以要稍微在湯口的痕跡上塗點紅色潤飾。

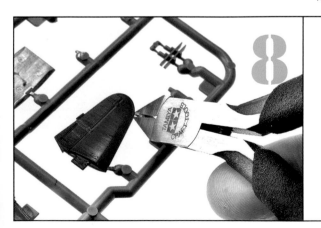

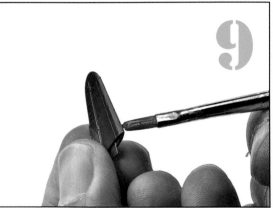

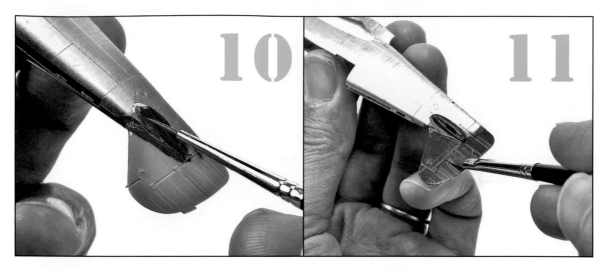

垂直尾翼塗裝時，
首先派出的是極細面相筆

接下來是垂直尾翼的部分。這裡的關鍵是，不要將紅色塗到機體的銀色處，因此，先用極細面相筆畫出銀色和紅色的界線。

畫出分界線後，
換成平筆直接塗滿顏色

畫出分界線後，其他部分用平筆一次塗滿。跟之前水平尾翼塗裝時一樣，重複塗兩層顏色，會更漂亮、更顯色。

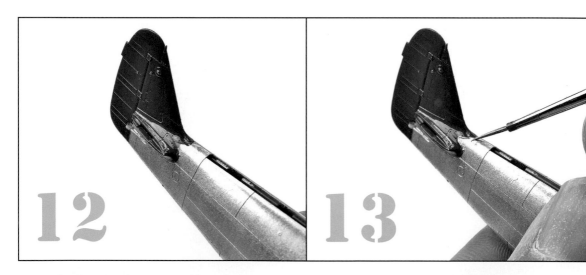

塗裝完成……啊！
紅色塗到其他地方了！

即便已經非常小心了，還是常常會出現不小心塗到其他地方的情況。不過這種程度的失誤，很快就能夠修改完成！

用極細面相筆塗上銀色！

確認塗到外面的漆料已經完全乾燥後，用極細面相筆沾取機體的銀色漆，於紅色的地方塗上銀色，如此一來就解決了！

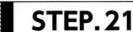
STEP.21

挑戰為駕駛艙的透明外殼塗裝！

塗裝篇即將進入令人緊張刺激的地方！這裡將要登場的是「透明零件」。飛機模型中的透明零件代表是保護駕駛艙的座艙罩。為了表現出飛機實體的玻璃材質，座艙罩由透明零件構成。仔細觀察零件，會看到上面刻有線條，這些線條是窗框，是接下來要塗裝的部分。窗框分區塗裝需要一點小訣竅，但只要學會了，就沒有什麼好害怕的了！

> 不光是透明零件，
> 還要仔細地分區塗裝
> 我真的可以做得到嗎……

使用的漆料為黑色和銀色！

● 消光黑色

一開始不會直接塗主體色銀色，會先讓消光黑色大顯身手。如此安排的理由會在下一頁解釋。

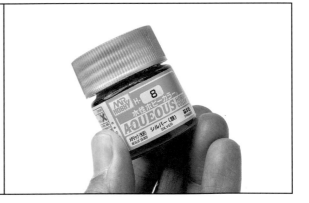

● 窗框用與本體一樣的銀色

窗框的主要顏色與本體相同，成品為銀色的窗框。

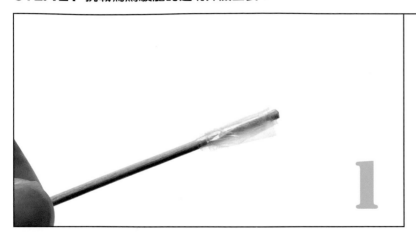

製作座艙罩的手持棒

座艙罩直接拿在手上會非常難塗裝。這裡使用的是自製的手持棒，作法是將透明膠帶的黏著面朝外捆在牙籤上。

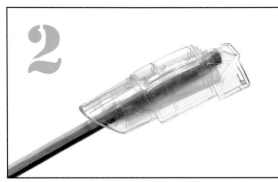

輕輕地貼住座艙罩

將座艙罩零件輕輕地貼在膠帶上即準備完成。

極細面相筆登場！

窗框的塗裝是用3枝套組中的極細面相筆，這樣能仔細分區塗裝。

處理透明零件的「透明」

透明零件如果直接塗裝，會從內側看到外面的顏色。還會因為透光導致只有透明零件的部分看起來不太明顯。

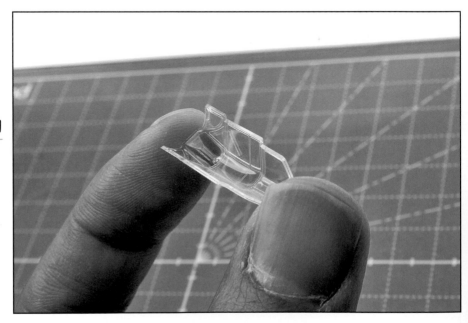

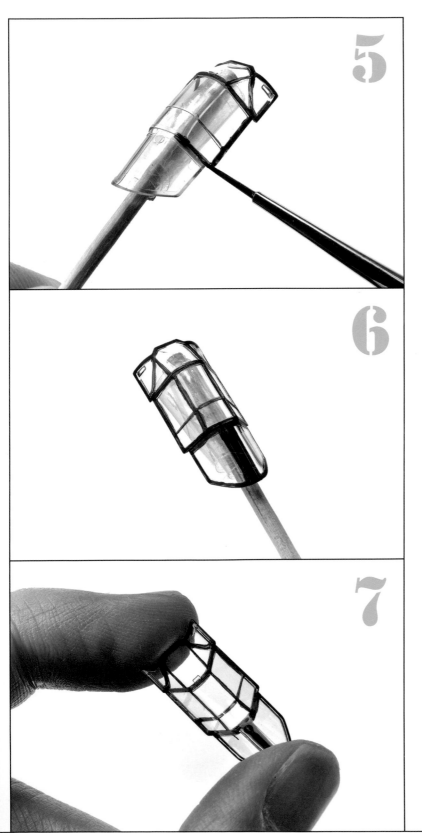

用「消光黑色」來解決透明零件的透光問題

5

防止透光最好的辦法就是先塗上「黑色」，再塗上主體色（銀色）。首先將窗框塗黑。

稍微塗到其他地方也不用在意

6

窗框相當細窄，再怎麼小心都會塗到外面，不過不用擔心，先這樣也沒關係。

翻到背面看一下……

7

將座艙罩翻到背面，可以看到窗框的部分確實塗上了黑色。待黑色完全乾燥後，再將銀色覆蓋在上面。

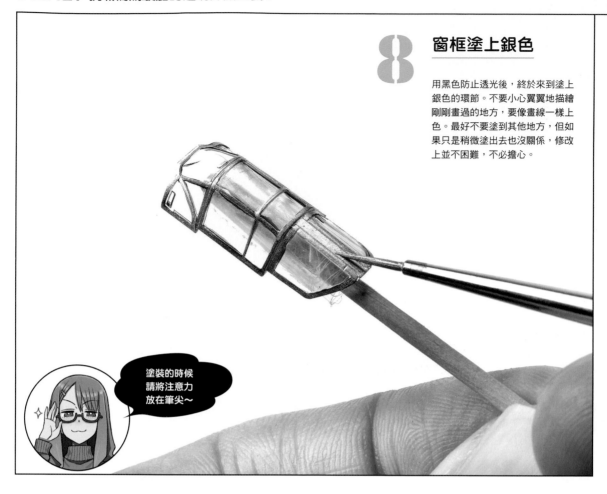

8 窗框塗上銀色

用黑色防止透光後，終於來到塗上銀色的環節。不要小心翼翼地描繪剛剛畫過的地方，要像畫線一樣上色。最好不要塗到其他地方，但如果只是稍微塗出去也沒關係，修改上並不困難，不必擔心。

> 塗裝的時候請將注意力放在筆尖～

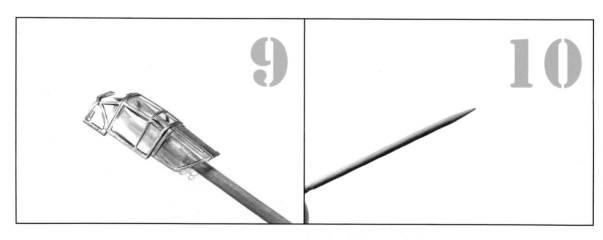

9 大概上色完成

所有的窗框都上色完成。不過，如果拿近一點看，就會發現黑色和銀色都塗到範圍外了呢！

10 救命呀！牙籤大神！

塗到外面的黑色和銀色就交給牙籤解決！接下來就將塗到外面的漆料刮乾淨吧！

11

半乾的時候輕鬆就能刮下來

在漆料半乾的階段，用牙籤的尖端刮掉塗到外面的部分，就能夠漂亮地清除。必須注意的是，當GSI H系列水性漆完全乾燥後，漆膜會變得相當堅固，屆時就無法輕易去除。

纖細的窗框漂亮地塗好了！

落地燈蓋

也按照相同的步驟塗裝

要黏在主翼上的落地燈蓋也要先用黑色漆防透光後再塗銀色漆。不小心塗到其他地方，只要用牙籤的尖端或尖細的器具刮除即可。

完成窗框帥氣的塗裝！

只要知道可以利用刮掉漆料的方式進行修改，窗框的塗裝也就不會如想像般的那麼困難。學會座艙罩的上色後，就能獲得滿滿的自信，相信大家會更願意享受塗裝的樂趣！

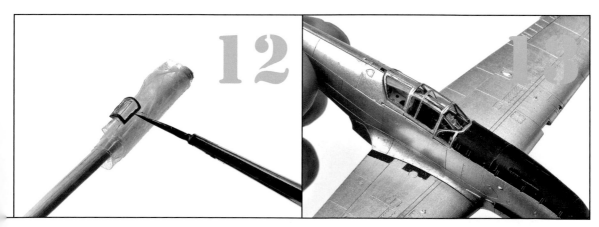

12

13

STEP. 22

塗裝真的很有趣！
想要繼續塗
其他飛機模型！

飛燕塗裝完成囉！

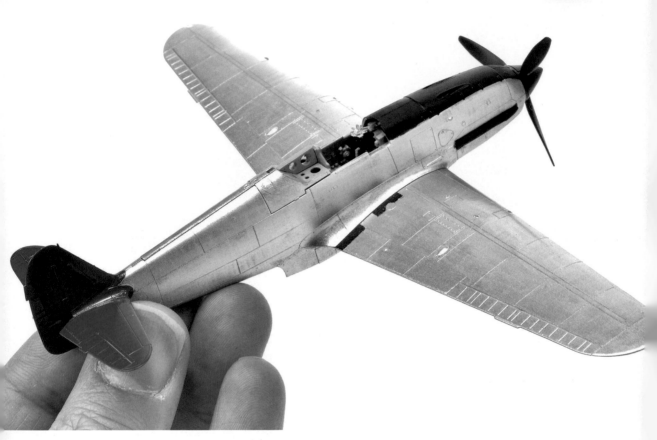

將座艙罩暫時拿下來後，要放進小袋子裡保存，避免刮傷。
環視塗裝好的飛燕，看有沒有漏塗或是將塗料塗到範圍外。

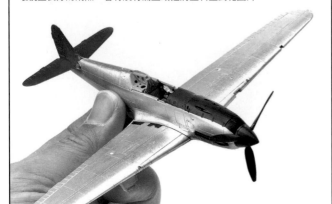

CHAPTER **03**

飛機模型在塗裝的過程中，大多都需要在上色和組裝之間來回進行。在飛機模型的塗裝中必須記住的兩個重點是「有些零件必須在塗裝的同時組裝」以及「大部分的零件都要在流道上直接進行上色」。如果在為飛機模型上色時感到困惑，請務必重新翻閱塗裝篇，裡面一定有能夠幫助找到答案的提示。

LET'S
MARK-UP
AN
Aircraft
MODEL!

04

第4章
在飛機模型上轉印水貼紙

水貼紙魔法！
光是貼上就能讓飛機模型搖身一變！

只要貼上這個，就會有那麼大的變化嗎？

到這裡，田宮TAMIYA 1/72比例飛燕的筆塗部分都已經完成，終於要進入最令人興奮階段「轉印水貼紙」！
在此之前要先向大家說明什麼是水貼紙。
接下來就來了解，在飛機模型的製作過程中，
與組裝、塗裝同樣屬於獨立作業的「轉印水貼紙」。

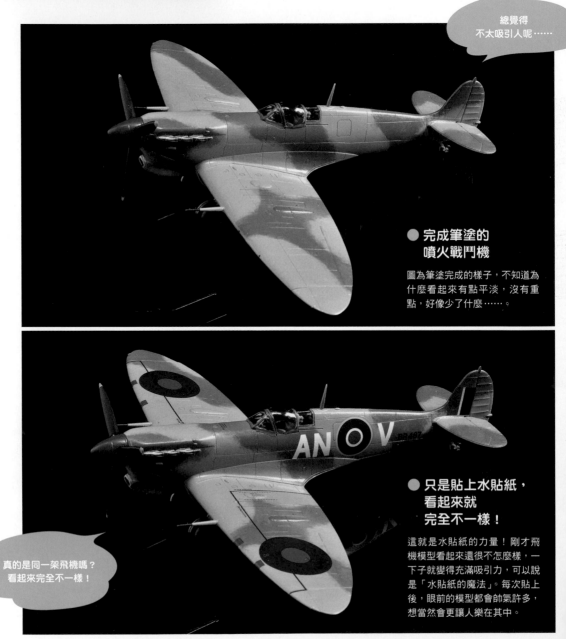

總覺得
不太吸引人呢⋯⋯

● 完成筆塗的
　噴火戰鬥機

圖為筆塗完成的樣子，不知道為什麼看起來有點平淡，沒有重點，好像少了什麼⋯⋯。

● 只是貼上水貼紙，
　看起來就
　完全不一樣！

這就是水貼紙的力量！剛才飛機模型看起來還很不怎麼樣，一下子就變得充滿吸引力，可以說是「水貼紙的魔法」。每次貼上後，眼前的模型都會帥氣許多，想當然會更讓人樂在其中。

真的是同一架飛機嗎？
看起來完全不一樣！

水貼紙比一般貼紙還要薄！

水貼紙讓飛機模型看起來更逼真的原因之一是「厚度」。一般貼紙在貼上後會有隆起的厚度，所以怎麼看都會有「貼了貼紙」的感覺。相反地，水貼紙的厚度相當薄，上面的圖樣質感看起來好似一開始就已經在模型上一樣，所以這個階段才會如此重要。

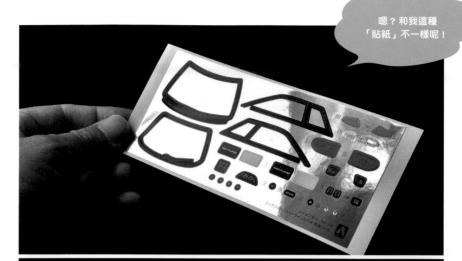

嗯？和我這種「貼紙」不一樣呢！

● 與貼紙不一樣

圖中是一般簡單就能完成的汽車模型貼紙。貼紙便於用來區分顏色，但無論怎麼看，其厚度、顏色、光澤帶來的質感，都給人一種「貼了貼紙的感覺」，難以做出逼真的完成品。

厚度非常薄，圖樣相當逼真

● 水轉印貼紙

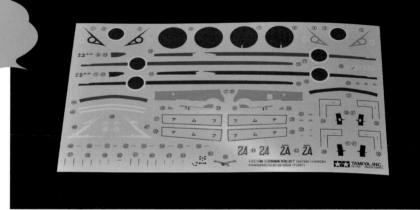

水貼紙的膠紙上印有圖樣並塗了一層水溶性膠水。用水沾溼時，膠水會融化，膠紙上的圖樣會浮起來，接著再將浮起來的圖樣貼在模型上即可。

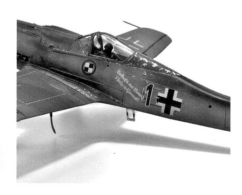

▶ 清漆的留白

圖樣周圍的留白是用來保護圖樣的清漆。將水貼紙泡水後，具有保護作用的清漆也會隨著圖樣浮起來。

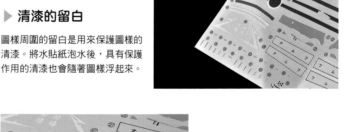

▲ 塗裝上難以呈現的文字和圖樣！

用塗裝來呈現會相當困難的部分，像這樣用水貼紙解決，就能完全融入模型中。

◀ 也能夠呈現細節文字

水貼紙也能夠呈現在極近的距離才能看清楚的小字，例如「按壓這裡」、「放在這裡」等，非常厲害！

TOOLS 用來轉印水貼紙的工具

準備好用來貼飛燕水轉印貼紙的工具！用來轉印水貼紙的工具，出乎意料地大多都是身邊唾手可得的用具，在百元商店、超市或是藥局等地方就能買到。

● 用剪刀和設計用筆刀剪切水貼紙

轉印水貼紙時，要用剪刀或設計用筆刀將要貼的圖樣，連同膠紙一起剪下來。

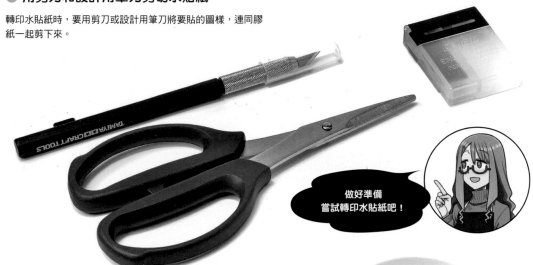

做好準備
嘗試轉印水貼紙吧！

● 準備水和紙杯

水轉印貼紙在連同膠紙一起剪下來後，要泡水讓圖樣浮起來，所以用紙杯或馬克杯裝水會比較方便。

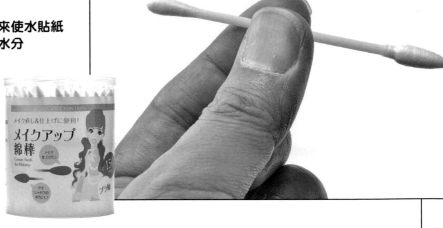

● 彩妝用棉花棒可用來使水貼紙貼合以及擦去多餘水分

棉花棒是轉印水貼紙的時候經常會使用到的工具。用棉花棒押出或吸收水貼紙多餘的水分，使其與零件密合。彩妝用棉花棒兩端形狀不同，如果使用尖頭那端，就連位於深處的水貼紙都能夠緊密貼合。

● 廚房紙巾和面紙負責吸收水貼紙多餘的水分

轉印水貼紙時，將水貼紙泡過水後，必須等一段時間圖樣才會浮起來。這時候廚房紙巾和面紙就能派上用場，可以拿來當作放置水貼紙的地方。紙巾或面紙都可以，請依照自己的喜好選擇即可。

準備一罐會更方便！

● 幫助水貼紙貼合的 MARK FIT

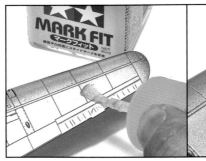

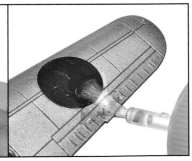

當水貼紙無法貼合在零件上時，有這罐 MARK FIT 水貼專用軟化劑就能放心處理問題。因為是軟化劑，可以使水貼紙沿著彎曲的表面貼合。

跟黏著劑一樣，MARK FIT 的蓋子內側也有附刷子。使用時，要先在水貼紙準備黏貼的位置塗上 MARK FIT。

轉印上水貼紙後，要再追加 MARK FIT，如此就會更貼合零件。多餘的 MARK FIT 務必用棉花棒或面紙盡快吸除。

STEP.01

貼上飛燕的水貼紙

準備好水貼紙必須的工具後，就來動手轉印看看吧！飛燕的水貼紙中有長線條和華麗的圖樣。轉印上這些水貼紙後，原本只有一個顏色的模型，瞬間就會變身為鮮豔帥氣的飛機！

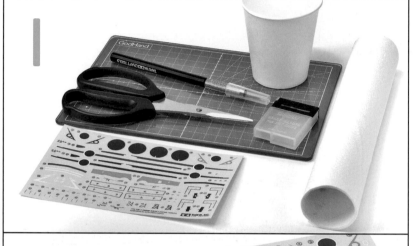

做好轉印水貼紙的準備了嗎？

各位是否已經備齊轉印水貼紙的必備工具了呢？像是剪刀、設計用筆刀、切割板等等？轉印水貼紙的步驟愈少，貼起來會愈漂亮，為了避免無謂的動作，要確實做好準備。

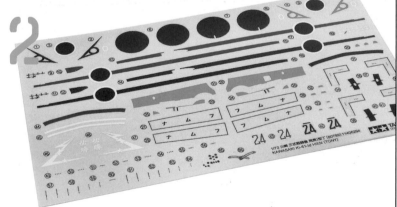

確認水貼紙的狀態

仔細查看水貼紙的膠紙是否翹起，或是水貼紙是否有裂痕。使用前請與模型套組中附的水貼紙保護用紙一起保存，確保能夠保持良好的狀態。

確認水貼紙的清漆

有些水貼紙上的文字和圖樣會連在一起。如果仔細看，薄薄的清漆層其實是互相連接的。確實看清楚這層清漆，用剪刀或設計用筆刀將水貼紙剪切下來。

> 在強光下傾斜照射清漆會反射，可以看得更清楚唷～

4

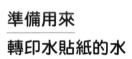
轉印水貼紙前的準備
真的很重要呢～

準備用來
轉印水貼紙的水

事先要準備裝有清水的紙杯或容器。
水貼紙沾水後，圖樣會漸漸從膠紙上
浮起來。

5

準備一塊切割墊
會更方便

剪切水貼紙時，大多都會用設計用筆
刀來切割。這時如果在下面墊一塊切
割墊，就能避免割到底下的桌子。

6

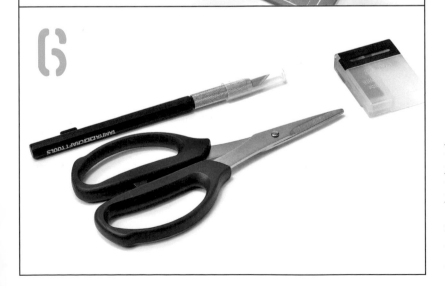

同時使用
剪刀和設計用筆刀來
剪切水貼紙

大的圖樣用剪刀來剪，不過小的圖樣
用剪刀不好操作，建議使用設計用筆
刀。不過刀片不夠鋒利就無法漂亮地
剪切圖樣，所以也要準備替換刀片。

STEP.02

找到說明書上的水貼紙指南

與零件號碼和塗裝指示一樣，說明書上明確地指出水貼紙要貼在哪裡，以及要使用的水貼紙號碼。請從說明書中找到水貼紙指示的頁面。

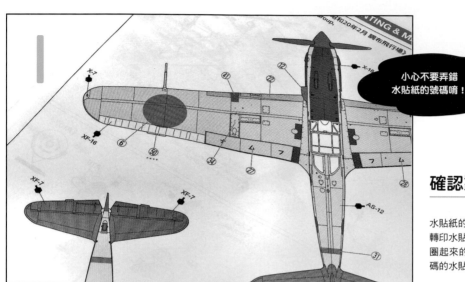

小心不要弄錯
水貼紙的號碼唷！

確認塗裝圖

水貼紙的指示與塗裝圖標示在一起。轉印水貼紙時，要確認的只有「圓圈圈起來的號碼」。從膠紙中找出此號碼的水貼紙，貼在指定的位置上。

組裝部分也藏有一些
水貼紙的指示

不只是塗裝圖，組裝部分裡也有水貼紙的指示。這類型的指示只會出現在塗裝圖無法清楚呈現的情況。避免與其他指示混淆，會同時標示雙箭頭和水貼紙的號碼。

首先試著
貼上日本的日之丸

接下來，從下一個步驟開始貼上日之丸。將6號水貼紙從膠紙上剪下來貼上去。黏貼位置以零件的分界線等細節當作記號來決定。位置大致吻合就不會顯得奇怪，只要找到自己可以理解的記號，對照著貼上去即可。

挑戰首次轉印水貼紙

不用擔心～
一定會成功的！

從這裡開始嘗試將水貼紙貼到零件上。如果太過用力，水貼紙會破掉，所以過程中最重要的是冷靜。
不要慌張，慢慢來，直到熟練為止。

只剪下要使用的部分

首先要貼的是日之丸的水貼紙。用剪刀將這個部分從膠紙上剪下來。小心不要剪到圖樣的部分。

成功剪下

只要剪下日之丸的部分，接著將水貼紙泡在水裡。在處理水貼紙時使用鑷子，可以確保圖樣不會沾到髒汙。

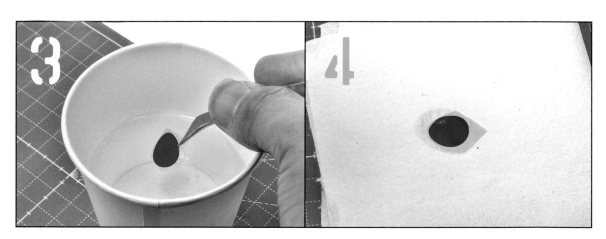

放入杯子裡的水中

將剪下的日之丸確實地浸泡在杯子裡的水中後，馬上拿出來。

放在紙巾上吸除多餘水分

拿出來的水貼紙馬上放在紙巾上吸除多餘水分。就這樣安靜等待一下，水貼紙就會從膠紙上浮起來。

將水貼紙稍微從膠紙上挪開，貼在零件上

浸泡在水裡後，只要1到3分鐘，水貼紙就會從膠紙上浮起來，呈現可以黏貼的狀態。用手指輕輕地摸摸看，確認水貼紙是否可以移動。如果很容易就能移動，就代表已經可以黏貼了。

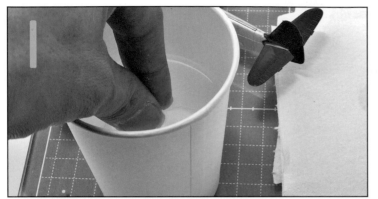

觸摸水貼紙時
手指要先沾溼

手指如果是乾的，水貼紙會緊緊黏在手上。只要手指要稍微沾溼，就可避免出現這種情況，輕鬆處理水貼紙。

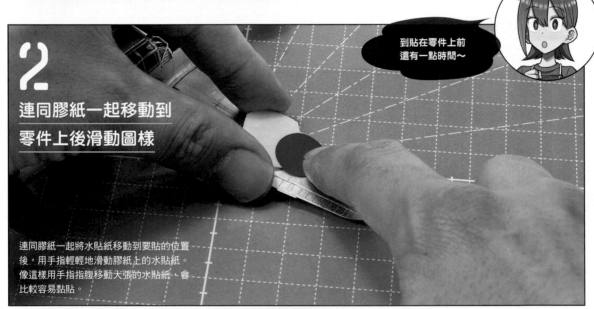

到貼在零件上前
還有一點時間～

2

連同膠紙一起移動到
零件上後滑動圖樣

連同膠紙一起將水貼紙移動到要貼的位置後，用手指輕輕地滑動膠紙上的水貼紙。
像這樣用手指指腹移動大張的水貼紙，會比較容易黏貼。

放到指定的位置

將水貼紙放到指定的位置。確認位置沒有問題後，就可以用棉花棒吸除多餘的水分，並使水貼紙緊密貼合在零件上。如果位置歪掉，只要滴幾滴水，就又可以自由移動水貼紙。

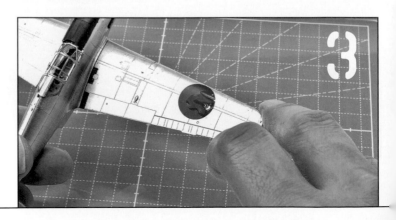

3

4 也有跟普拉模同比例的塗裝圖

田宮TAMIYA的普拉模塗裝圖，有時尺寸會與組裝完成的普拉模相同（實際比例）。將飛燕疊在塗裝圖上來看，可以確認圖樣的位置是否大致正確。

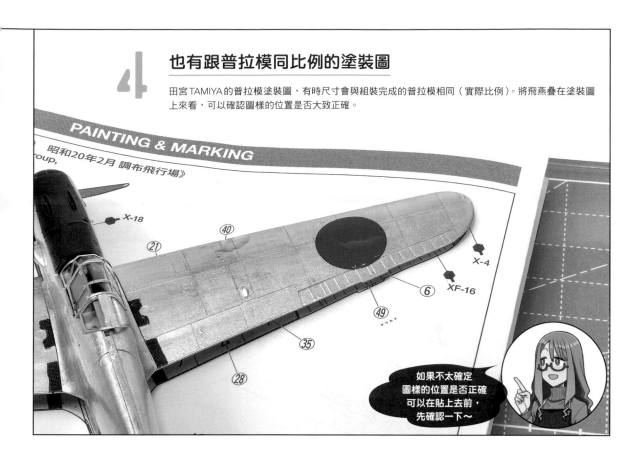

PAINTING & MARKING

《昭和20年2月 調布飛行場》
...oup,

X-18

(40)

(21)

X-4

(6)　XF-16

(49)

(35)

(28)

如果不太確定
圖樣的位置是否正確
可以在貼上去前，
先確認一下～

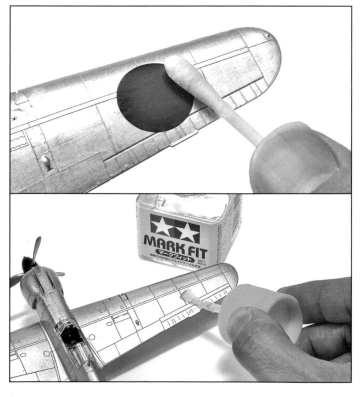

5 輕輕地用棉花棒在水貼紙上滾動

使用棉花棒讓水貼紙緊密貼合在零件。輕輕地在水貼紙上滾動棉花棒，不僅能去除多餘的水分，還可以讓水貼紙和零件緊密貼合。

6 無法完美貼合時，就使用MARK FIT

遇到水貼紙沒辦法順利貼合或是浮貼在零件上時，請嘗試使用另外販售的MARK FIT水貼專用軟化劑，有助於讓水貼紙更貼合。可以在貼上水貼紙後再塗MARK FIT或是先在要貼的地方塗上MARK FIT後再貼上水貼紙。之後用棉花棒在上面滾動、輕壓，使之緊密貼合在零件上。

水貼紙相疊黏貼時要注意！

在飛機模型中，經常得在水貼紙上貼其他水貼紙。飛燕的情況是，要在主翼的黃線（一般稱為識別帶）上貼紅條水貼紙，在相疊黏貼時，要注意黏貼的順序，確實閱讀說明書。

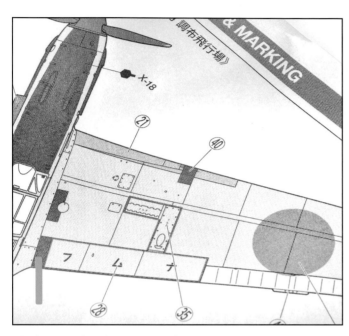

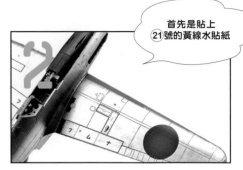

> 首先是貼上
> ㉑號的黃線水貼紙

將識別帶貼在機翼上。水貼紙上有機槍部分的孔洞，將這個孔洞對準機槍的細節，就能夠漂亮地貼合。

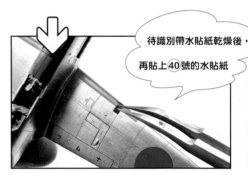

> 待識別帶水貼紙乾燥後，
> 再貼上㊵號的水貼紙

注意水貼紙的黏貼順序

從塗裝圖來看，要在21號水貼紙上貼40號水貼紙。水貼紙要相疊黏貼時，會有一定的順序，請務必多加留意！

水貼紙相疊黏貼時，要等到下面的水貼紙完全乾燥後再貼上其他水貼紙。如果沒有完全乾燥就貼上去，在黏貼的過程中下面的水貼紙會跟著移位，導致作業上會變得很麻煩。

呈現細節的水貼紙用設計用筆刀切下來

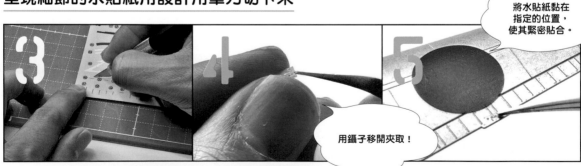

> 將水貼紙黏在
> 指定的位置，
> 使其緊密貼合。

> 用鑷子移開夾取！

在飛燕模型中，就連極小的圖樣也會用水貼紙來再現。以圖樣的清漆為標準，小心地用設計用筆刀切下來。

不要用手指直接觸碰小圖樣，建議用鑷子來拿取。水貼紙泡過水、浮起來時，用鑷子夾住圖樣，從膠紙上移開。

將水貼紙放到指定的位置，接著用棉花棒輕輕地滾動表面，使其與零件緊密貼合。

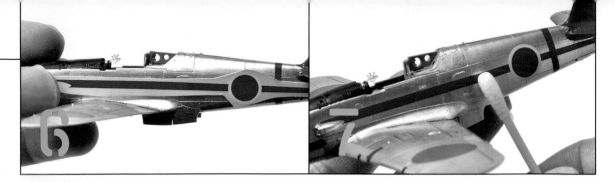

挑戰機體線條

飛燕的水貼紙中最長的是機體線條。線條分成好幾段，一開始先黏最長的那條，接著以此為標準，就能夠貼得筆直。不要直接貼上去，先將剪下來的水貼紙放在機體上對準確切的位置，加強印象。

處理長條狀水貼紙要非常小心

以棉花棒去除多餘水分，使水貼紙和零件緊密貼合。如果棉花棒不慎勾到長線條，水貼紙會彎彎曲曲地移動，所以要斟酌力道，盡量不要太用力。

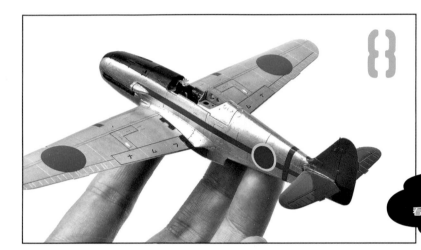

再貼一張就完成了！

長線條和日之丸連接為一體的水貼紙黏貼完成！以這條線為基礎，再貼一條延伸到機頭的紅線。

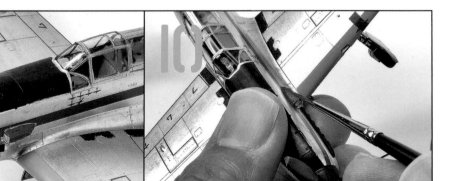

> 貼上紅線後看起來好帥呀！

修改增壓器空氣進出口的水貼紙

在將位於機頭左側的增壓器空氣進出口的水貼紙貼上後，總是會出現隙縫……看起來很不美觀。不過，請不用擔心，馬上就可以修正完成！

在水貼紙上面塗上紅色漆

遇到這種情況時，只要用紅色的GSI H系列水性漆一點一點地塗滿隙縫，就能夠解決這個問題。其他水貼紙若是破裂，也可以用這個技巧修復，請務必學起來！

完成！
田宮TAMIYA 1/72 川崎三式戰鬥機 飛燕I型丁

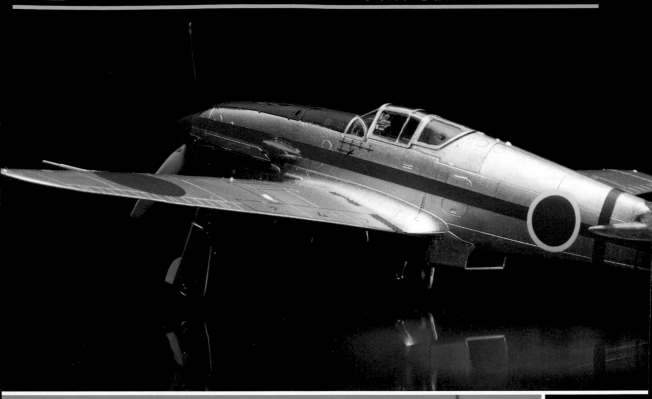

完成全機塗裝，
「專屬於你的飛機模型」就在眼前！

終於完成田宮TAMIYA 1/72比例的飛燕！相信現在大家都已經了解邊組裝邊塗裝的步驟，例如有些零件要在組裝前先塗裝會比較輕鬆，或是直接在流道上進行塗裝會更方便了吧？就像是完成這架飛燕一樣，其他模型的製作步驟基本上也差不多，務必用同樣的方法來嘗試製作！相較第一架飛機，一定會做出更加帥氣的飛機模型。從現在起，開啟你愉悅的飛機模型生活吧！

將這架飛燕作為開始，
請務必製作下一套飛機套組，
享受飛機模型的世界！

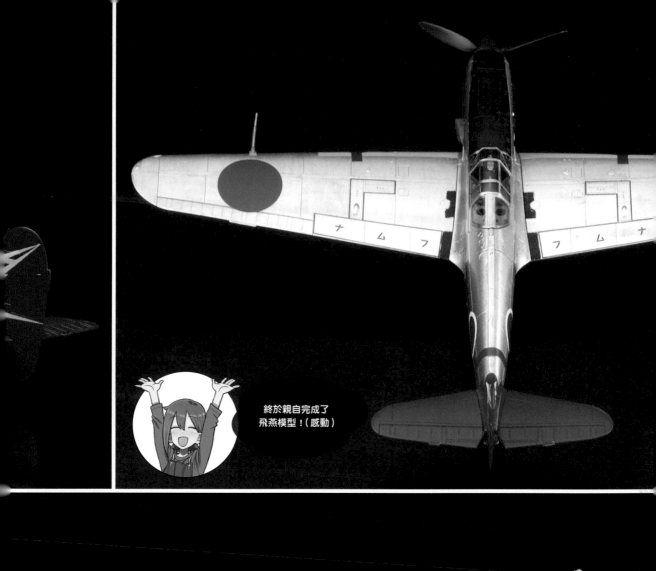

終於親自完成了
飛燕模型！（感動）

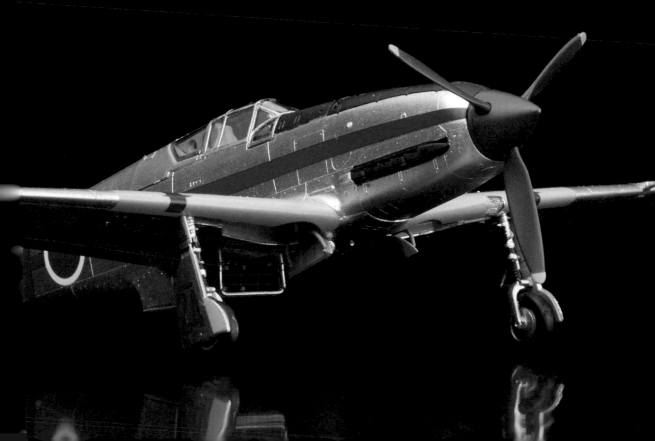

INTERMISSION

塗裝後貼水貼紙，專屬於我的飛機完成！太棒了！話說回來，模型店裡還有很多模型套組呢……。我以後還想要挑戰其他飛機模型看看！

恭喜完成～！看來妳已經完全陷入飛機模型的魅力裡了呢！那就讓我來告訴妳關於飛機模型更深奧的知識吧！接下來是進階的「特別篇」！

TO BE CONTINUED

→

LET'S EXPLORE AN *Aircraft* MODEL!

05

第5章
讓組裝飛機模型更有樂趣的技巧

讓飛機模型更加有趣的推薦技巧！

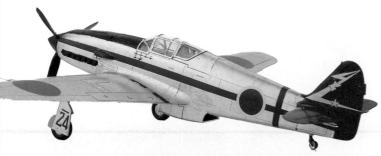

本章節將會進一步介紹一些推薦技巧，讓各位的飛機模型更加帥氣！如果覺得組裝到塗裝的過程很有趣，那就一定能夠成功模仿這些技巧。也有一些技巧可以馬上應用於剛剛才完成的飛燕，請務必嘗試，打造出更加酷炫的飛機模型！

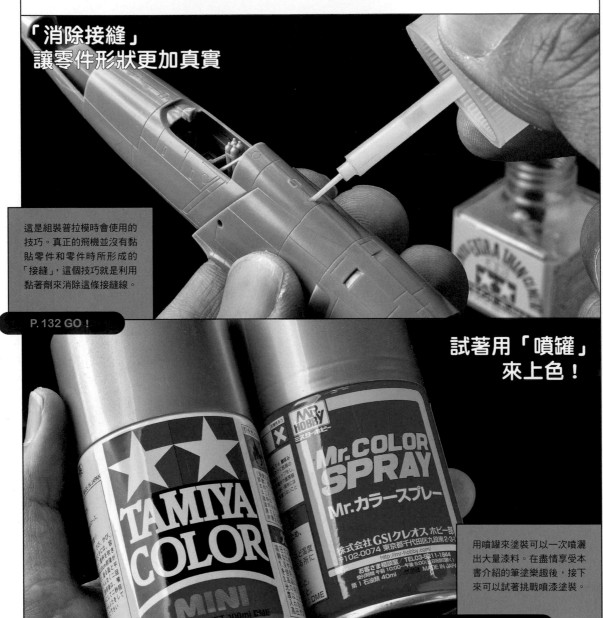

「消除接縫」
讓零件形狀更加真實

這是組裝普拉模時會使用的技巧。真正的飛機並沒有黏貼零件和零件時所形成的「接縫」，這個技巧就是利用黏著劑來消除這條接縫線。

P. 132 GO！

試著用「噴罐」
來上色！

用噴罐來塗裝可以一次噴灑出大量漆料。在盡情享受本書介紹的筆塗樂趣後，接下來可以試著挑戰噴漆塗裝。

P. 136 GO！

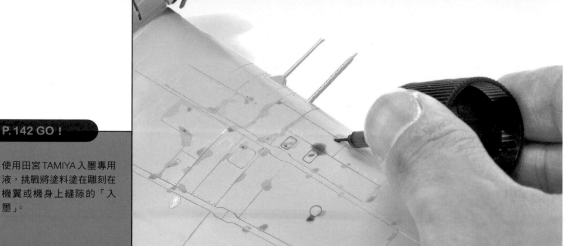

P. 142 GO！

使用田宮 TAMIYA 入墨專用
液，挑戰將塗料塗在雕刻在
機翼或機身上縫隙的「入
墨」。

在飛機模型上添加帥氣的髒汙

漬洗!?
使用田宮 TAMIYA 入墨液，在整架飛機
塗上薄薄一層的髒汙。

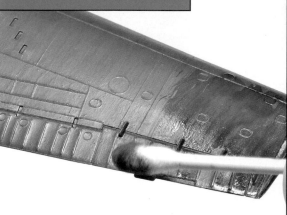

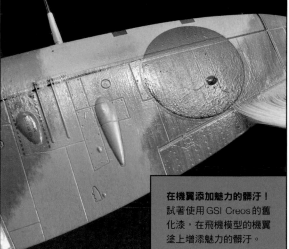

在機翼添加魅力的髒汙！
試著使用 GSI Creos 的舊
化漆，在飛機模型的機翼
塗上增添魅力的髒汙。

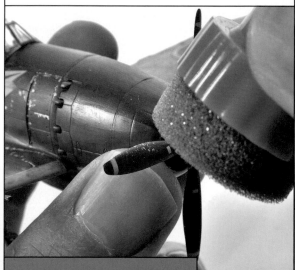

用海綿畫上增添逼真的髒汙？
利用海綿或畫筆一點一點地塗上「銀色
漆」，就可以表現出頗為真實的汙漬。

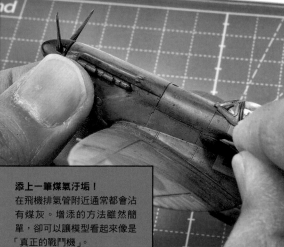

添上一筆煤氣汙垢！
在飛機排氣管附近通常都會沾
有煤灰。增添的方法雖然簡
單，卻可以讓模型看起來像是
「真正的戰鬥機」。

消除接縫時
使用的工具。

看起來更美觀！ 挑戰消除接縫！

零件黏接時，不可避免地一定會形成「接縫」。接縫在黏著劑溢出、看起來不太乾淨時會看到，而且塗裝後依然相當顯眼，不過，只要掌握消除的方法，飛機模型的完成度就會大幅提高！以下要介紹的消除方法，感覺好像很困難，但其實意外地簡單。

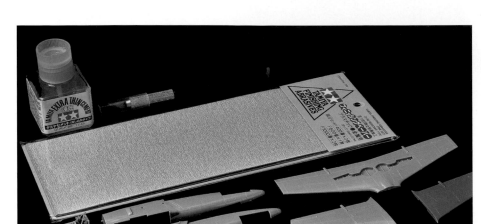

砂紙

設計用筆刀

速乾高流動性膠水

何謂接縫？

零件與零件的黏接處
隱約會看到的線條⋯⋯

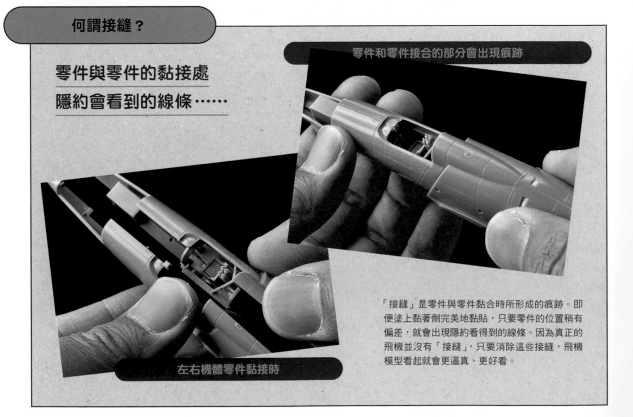

零件和零件接合的部分會出現痕跡

左右機體零件黏接時

「接縫」是零件與零件黏合時所形成的痕跡。即便塗上黏著劑完美地黏貼，只要零件的位置稍有偏差，就會出現隱約看得到的線條。因為真正的飛機並沒有「接縫」，只要消除這些接縫，飛機模型看起來就會更逼真、更好看。

消除機體的接縫

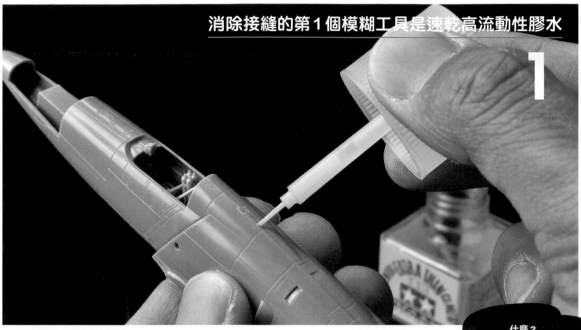

消除接縫的第 1 個模糊工具是速乾高流動性膠水

1

用來將零件相互黏合的黏著劑,是消除接縫的關鍵。普拉模用的黏著劑是利用「融化塑膠」來黏接零件。也就是說,讓黏著劑融解的塑膠填埋接縫。

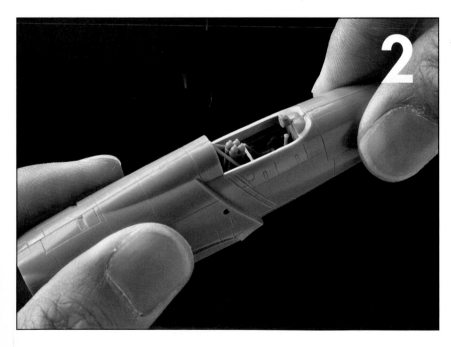

2

什麼?
融化塑膠來黏接?
什麼東西啊~

確實從零件的
左右側施力,
讓零件貼合!

塗上黏著劑後,從機身的兩側用力使之貼合,貼合處稍微溢出一點黏合劑也沒關係。接著就放著不要碰,等黏著劑完全乾燥。

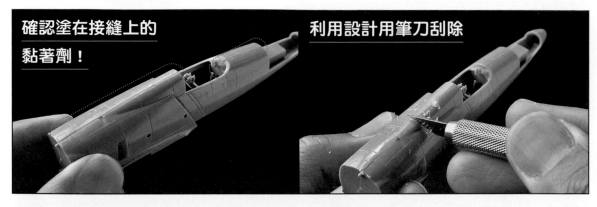

確認塗在接縫上的
黏著劑！

利用設計用筆刀刮除

3 有看見黏著劑有點凸起並凝固嗎？將凸起的表面刮除，凝固的黏著劑則會塞住零件間的縫隙，接縫便消除完成。

4 將設計用筆刀的刀刃橫向滑動，就可以像刨刀一樣刮除接縫上面的黏著劑。

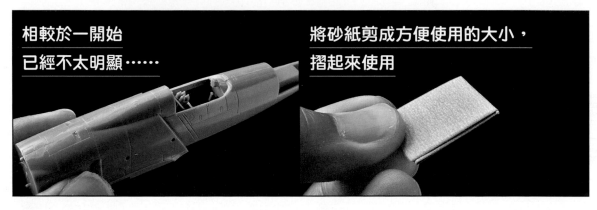

相較於一開始
已經不太明顯……

將砂紙剪成方便使用的大小，
摺起來使用

5 以刨刮的方式修飾表面後，已經看不到接縫，但表面顯得很粗糙，必須用砂紙修整。

6 如圖片所示，將砂紙剪成易於使用的尺寸後折疊，增加砂紙的厚度，使用上更順手。

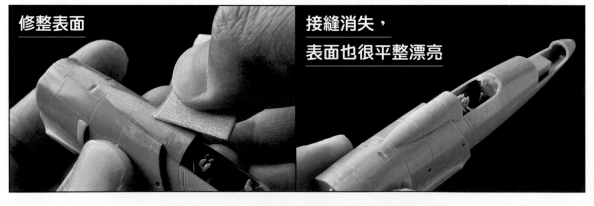

修整表面

接縫消失，
表面也很平整漂亮

7 砂紙使用600號。輕輕地，像是擦拭一樣磨除零件表面的粗糙粒子。

8 零件形狀用砂紙研磨後變得光滑。接下來也用相同的方法處理機身其他的部分吧！

STEP. 03

基本作業方式
與機體一樣,
簡單就能完成!

挑戰消除機翼的接縫!

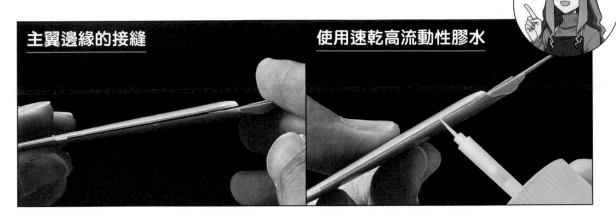

主翼邊緣的接縫

使用速乾高流動性膠水

1 飛機模型的主翼大多都會分成上下兩片,因此機翼邊緣的周圍經常會出現接縫。

2 在機翼上下的縫隙塗上黏著劑。小心不要讓黏著劑流到機翼的表面或背面。

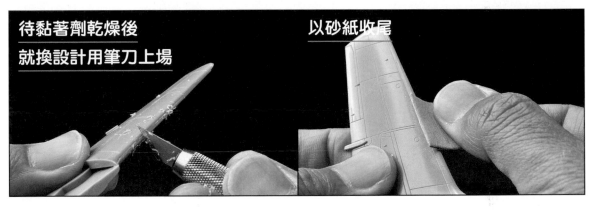

待黏著劑乾燥後
就換設計用筆刀上場

以砂紙收尾

3 待流入接縫的黏著劑乾燥後,將設計用筆刀的刀刃在縫隙上橫向滑動,刨掉表面,大致消除接縫。

4 用設計用筆刀大略處理好後,再以砂紙修整表面形狀,如此便成功消除機翼的接縫。

接縫消除完成!

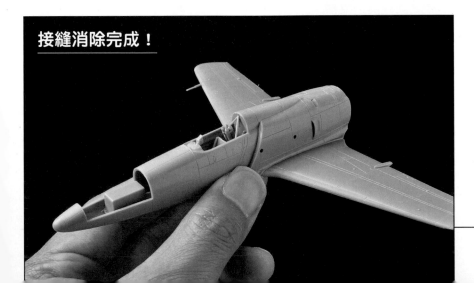

5

去除接縫後,就會像真正的飛機一樣,零件一體感的感覺更強烈,看起來帥氣許多。尤其是消除機體和主翼的接縫後,彷彿像是換了一架新的飛機,請務必嘗試挑戰一下!

用噴罐塗裝，乾脆爽快！

普拉模塗裝除了筆塗外，還有一種名為「噴塗」塗裝的方法。可同時噴灑大量的漆料，如果使用方法正確，就能在短時間內完成既帥氣又漂亮的塗裝。主色用噴罐上色，細節用筆塗完成，也是很有趣的過程！此外，這次要介紹的「一口氣完成銀色噴罐上色」是一種讓各種飛機變得酷炫的魔法，會讓人感到心情愉悅，請務必嘗試看看！

噴塗非常有趣！
市面上有許多顏色，
請在通風處好好享受吧～

噴塗要在通風處進行。接下來會介紹最低限度的必備工具，以及噴罐的使用方法。

1

這兩種噴罐輕鬆
就能夠購得

在模型用噴罐中，GSI Creos的「MR.COLOR SPRAY」（右）和田宮TAMIYA的「TAMIYA SPRAY」（左）都能夠在模型店購得。無論是哪一個牌子，都有提供豐富的顏色選擇。

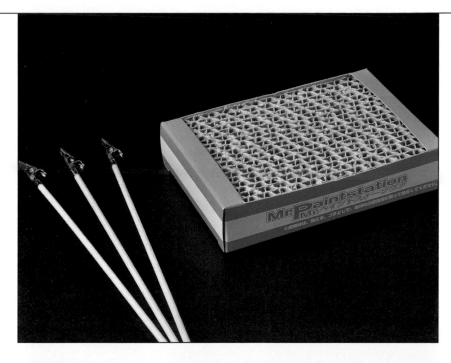

2

噴塗要準備噴漆夾
和噴漆夾固定盒

在噴塗時，不要像筆塗一樣用手
拿零件。用筷子或是專門為模型
用販售的噴漆夾來固定、塗裝。
此外，準備噴漆夾固定盒用來固
定塗裝後的噴漆夾會更加方便。

在方便塗裝的地方
固定噴漆夾

找到可以牢牢固定零件、便於手持的位置，用
帶有夾子的噴漆夾住零件固定即可。

筆塗時如果有噴漆夾
和噴漆夾固定盒，
會更方便喔！

3

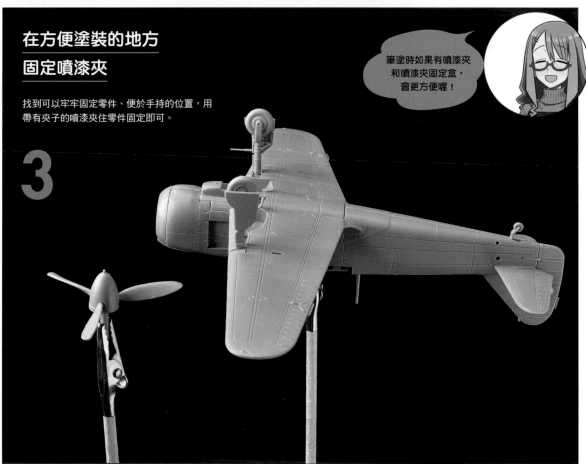

用TAMIYA SPRAY的亮光鋁
將整架飛機
噴上帥氣的銀色！

4

在塗裝前
要確實搖一搖

與瓶裝的漆料一樣，噴罐裡的漆料在使用前也要確實混合。噴罐裡裝有攪拌用的球，搖一搖就會發出喀搭喀搭的聲音。伴隨著節奏，確實地搖一搖噴罐吧！大概搖1分鐘，就可以開始塗裝。

5

在噴銀色漆時，
試著噴黑色漆打底

推薦個小技巧。要讓銀色漆漂亮顯色時，噴黑色漆打底會得到不透明且濃厚的銀色。光是增加這個步驟，就能讓飛機模型的氛圍更為帥氣，請務必試試看。

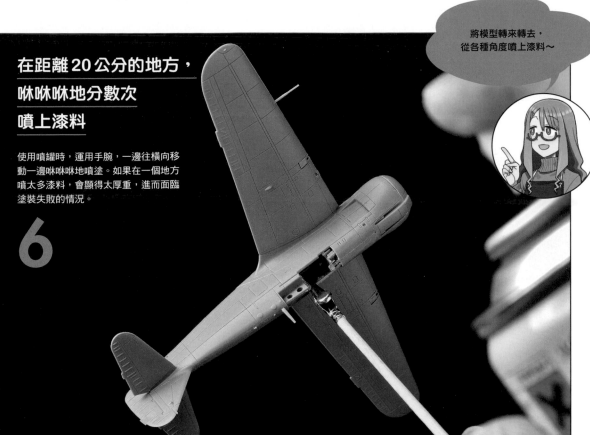

在距離20公分的地方，咻咻咻地分數次噴上漆料

使用噴罐時，運用手腕，一邊往橫向移動一邊咻咻咻地噴塗。如果在一個地方噴太多漆料，會顯得太厚重，進而面臨塗裝失敗的情況。

6

將模型轉來轉去，從各種角度噴上漆料～

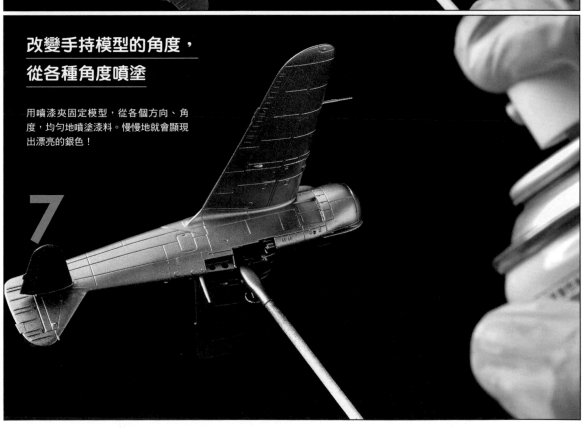

改變手持模型的角度，從各種角度噴塗

用噴漆夾固定模型，從各個方向、角度，均勻地噴塗漆料。慢慢地就會顯現出漂亮的銀色！

7

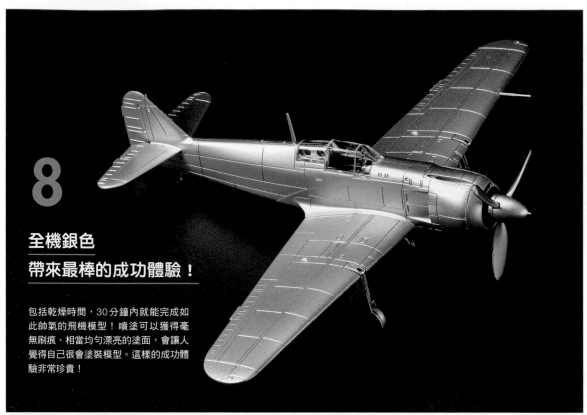

8

全機銀色
帶來最棒的成功體驗！

包括乾燥時間，30分鐘內就能完成如此帥氣的飛機模型！噴塗可以獲得毫無刷痕、相當均勻漂亮的塗面，會讓人覺得自己很會塗裝模型。這樣的成功體驗非常珍貴！

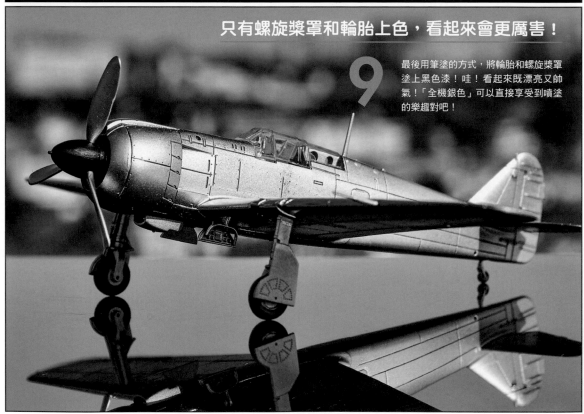

只有螺旋槳罩和輪胎上色，看起來會更厲害！

9

最後用筆塗的方式，將輪胎和螺旋槳罩塗上黑色漆！哇！看起來既漂亮又帥氣！「全機銀色」可以直接享受到噴塗的樂趣對吧！

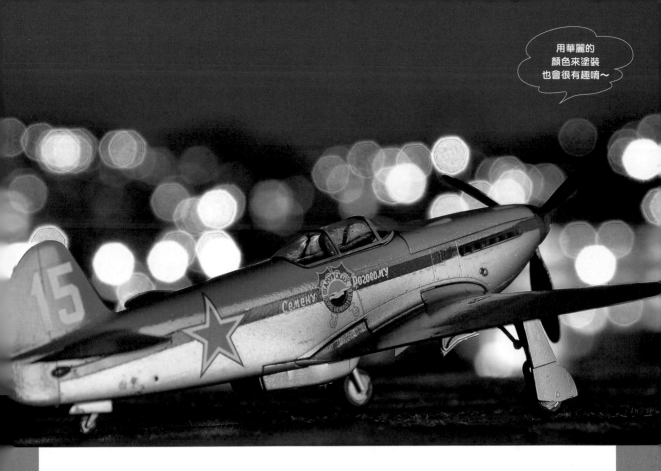

用華麗的顏色來塗裝也會很有趣唷～

在飛機塗上自己喜歡的顏色也可以！
試著隨喜好自由地塗上覺得帥氣的顏色吧！

像全機塗銀色一樣，在噴罐中選擇自己喜歡的顏色，直接噴塗吧！
選擇自己喜歡的顏色、從喜歡的主題中選擇顏色等，自由自在地塗裝也沒關係！
用噴塗的方式染上喜愛的顏色，創造出屬於自己世界上獨一無二的寶物吧！

試著用自己喜歡的顏色來圖裝吧！

繽紛的顏色也OK！

圖中是以富士美模型 1/72 噴火式戰鬥機的包裝盒為參考，將樸素的 Yak-3 塗成像是空中比賽的飛機一樣。噴罐的使用方法與前幾頁介紹的步驟相同！選擇喜歡的噴罐，享受偽裝和分區塗裝的樂趣，就能製作出屬於你自己的飛機模型。

蘇聯戰鬥機 Yak-3 實際的樣子就如包裝盒上的圖案一樣樸素，但也可以跳脫出軍用機的規則，塗上喜歡的原創色彩！

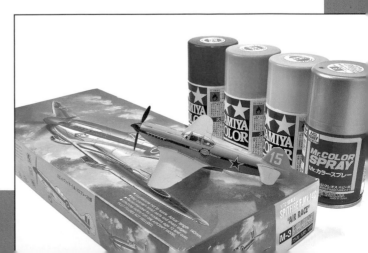

STEP. 05

入墨是什麼樣的
技巧呢？

入墨讓普拉模的零件
更鮮明

「入墨」是一種讓普拉模看起來更厲害的塗裝技巧，可以強調刻在零件上的溝槽、細節、凹陷和陰影。
作法相當簡單，而且效果拔群，請務必挑戰看看！

機體上的線條用黑色漆料來強調！

將漆料塗在這架 Bf109 E-3 機體上的線條和
溝槽（零件的分界線）的作法稱為入墨。是
一種強調機體上的線條，讓普拉模看起來更
立體的技巧。

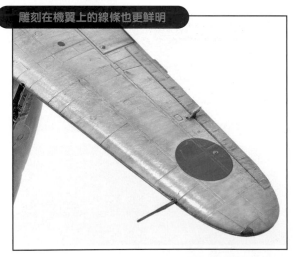

雕刻在機翼上的線條也更鮮明

一般塗裝完成後，都會對各細節進行入墨處理。圖為將入墨用的漆
料塗在塗裝後的機翼表面。

入墨也可以在塗裝前完成！

塗裝前就可以先在細節處進行入墨！這個步驟具有增添
陰影的作用，透過往上疊加漆料，細節周圍就能呈現出對
比感。

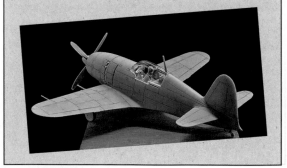

STEP. 06

能夠馬上品味入墨樂趣的漆料有這兩種

田宮TAMIYA的入墨線液（琺瑯漆），與GSI Creos的Mr. Weathering Color（油彩漆）。這兩種都是可以輕鬆享受入墨樂趣的代表商品。使用方法相同，也各有專用的稀釋液。

田宮TAMIYA特調出的入墨線液，
無論是在濃度還是色調都是數一數二的厲害！

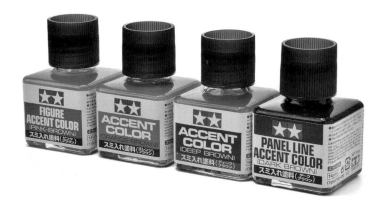

此漆料相當方便，從裝瓶販售時就是適合直接拿來入墨的濃度。除了飛機和戰車外，還有適合人形普拉模肌膚的顏色。

琺瑯稀釋溶劑
用來擦拭或稀釋～

在入墨時，稀釋溶劑跟漆料一樣重要。尤其是入墨有「擦拭」這一作業，在這個過程中，必須要用到稀釋溶劑。田宮TAMIYA的入墨線液為琺瑯漆，所以也要連同田宮TAMIYA琺瑯漆稀釋溶劑一起準備。

由戰車模型專家調出的超級漆料

GSI Creos的Mr. Weathering Color屬於油彩漆，延展性也很好。此漆料的一大優點是乾燥速度慢，可以慢慢地上色。該系列由日本戰車模型代表吉岡和哉監修，不僅可以拿來入墨，還有多種顏色可以用來舊化模型，使模型更帥氣。這方面的使用方法會在舊化單元（P148）介紹。

Mr. Weathering
Color的夥伴！

用來稀釋和擦拭Mr. Weathering Color的專用稀釋溶劑。直接買特大號，可以安心使用，不用害怕很快就會用完。

STEP.07

在零戰的機翼上進行入墨！

以下試著用田宮TAMIYA的入墨線液來為零戰的機翼進行入墨。
機翼上有很多線狀溝槽，還有與飛行甲板重疊的部分。
這些都是漆料要塗的地方。

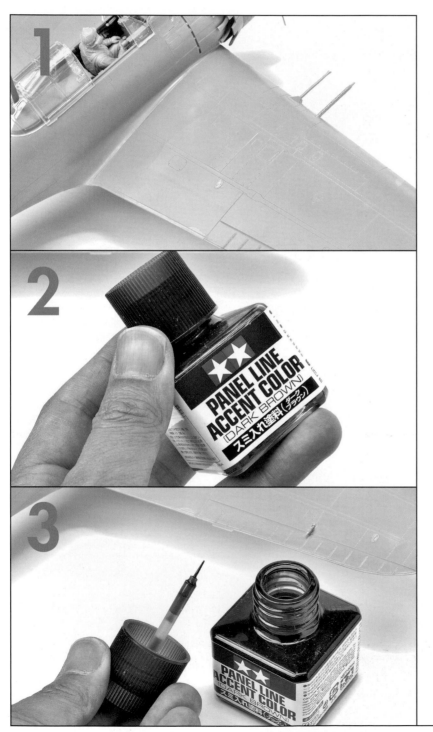

嘗試為零戰機翼入墨

從現在開始要用田宮TAMIYA的入墨線液，來為零戰的主翼進行入墨。

推薦使用深棕色

田宮TAMIYA的入墨線液中，「深棕色（DARK BROWN）」是通用性很高的顏色。無論是什麼顏色的模型，都可以完美地融合，相當推薦。

蓋子內側附有極細面相筆

多虧蓋子裡附的筆，只要打開瓶子就能夠開始進行入墨。

也太酷了吧！
直接流進去了！

4

只要將筆尖
輕輕放在線上即可

入墨的方法非常簡單，只需將筆尖輕輕放在想
要漆料流入的地方即可。接著漆料就會沿著零
件的形狀快速流動。

5

6

拿出琺瑯漆稀釋溶劑

圖為入墨後的樣子。漆料豪邁地溢出在線條周圍，不過不用擔
心，只要拿出琺瑯漆稀釋溶劑就能馬上清除。

用沾取了琺瑯漆稀釋溶劑的棉花棒
來擦拭

用沾取了稀釋溶劑的棉花棒，來擦拭溢出的部分即可。這個動作
的重點在於，只在表面輕輕擦拭，如果擦得太用力，流入線內的
漆料也會跟著被擦掉。

入墨完成！
機翼表現出立體感！

深棕色流入細節中，強調出陰影感。光是多做這個步
驟，模型就會帥氣許多。

7

STEP.08

使用田宮TAMIYA的入墨線液
來嘗試「漬洗」！

田宮TAMIYA的入墨線液，一開始就調整好色調和濃度。將這個漆料塗在整個模型上，就能表現出老舊的氛圍，也可以調和出漸層塗裝。像這樣將如液體般的漆料塗在整臺飛機上的上色技巧稱為「漬洗」。這是在飛機模型的舊化塗裝中經常使用的方法，可以瞬間營造出氛圍。

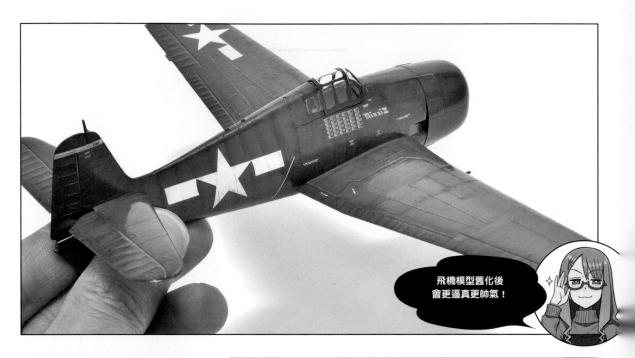

飛機模型舊化後
會更逼真更帥氣！

田宮TAMIYA的入墨線液　深棕色

深棕色可以說是入墨線
液中最常用的顏色。是
必買的顏色之一。

琺瑯漆稀釋溶劑

擦拭或稀釋入墨線液。

整架飛機塗上一層薄薄的入墨線液

漬洗的重點在於，要將液體般的漆料塗抹在整個機體上。接下來，請將入墨線液塗滿整個機翼。如果覺得漆料太濃稠，可以將深棕色倒入別的調漆皿中，加入一點琺瑯漆稀釋溶劑後使用。

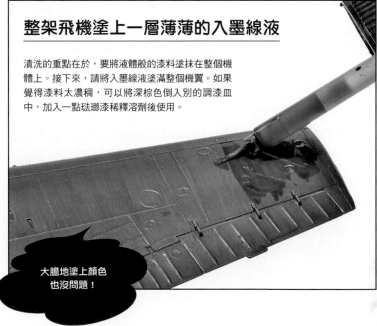

大膽地塗上顏色
也沒問題！

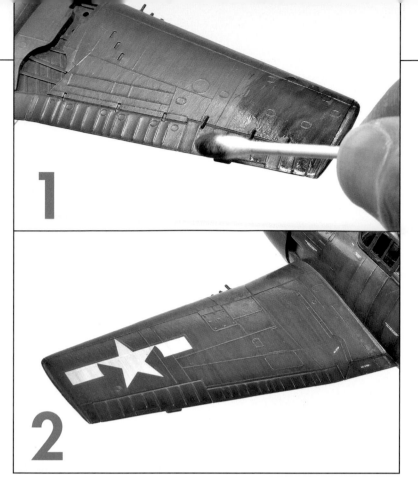

用沾取琺瑯漆稀釋溶劑
來擦拭

在完成全機的塗裝後，用棉花棒沾取充足
的琺瑯漆稀釋溶劑，擦拭多餘的漆料。若
是按照飛機行進的方向，從前面擦拭到後
面，汙垢的感覺會更逼真。

漬洗完成！

藉由棉花棒從前面擦拭到後面，可以表現
出汙垢因為氣流的關係向後流動的樣子。
同時在漬洗過後，也可以明顯感受到整架
飛機的色調和光澤更深沉。

待完全乾燥後，用棉花棒擦拭看看

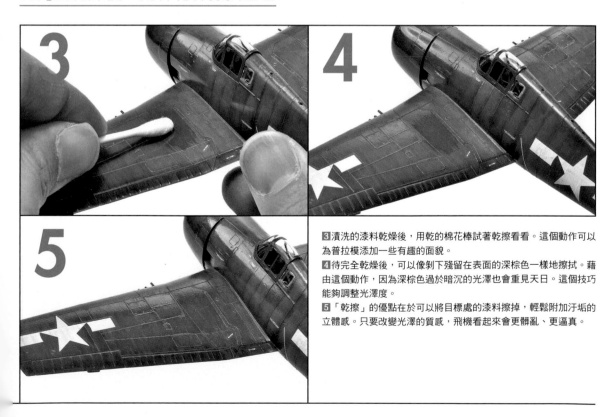

3 漬洗的漆料乾燥後，用乾的棉花棒試著乾擦看看。這個動作可以
為普拉模添加一些有趣的面貌。
4 待完全乾燥後，可以像剝下殘留在表面的深棕色一樣地擦拭。藉
由這個動作，因為深棕色過於暗沉的光澤也會重見天日。這個技巧
能夠調整光澤度。
5 「乾擦」的優點在於可以將目標處的漆料擦掉，輕鬆附加汙垢的
立體感。只要改變光澤的質感，飛機看起來會更髒亂、更逼真。

如Weathering Color字面上的意思，將模型舊化吧！

舊化是一種為模型塗上髒汙的塗裝方法。GSI Creos推出的「Mr. Weathering Color」就是專門用於塗上汙漬的漆料。入墨也是汙漬的延伸技巧，所以Mr. Weathering Color也可以用來入墨。這次以活躍於沙漠的Spitfire Mk.V為原型製作的普拉模來當試塗上沙漠帶來的沙塵汙漬。如果用超過一個顏色的Mr. Weathering Color。可以獲得更有趣的成品！

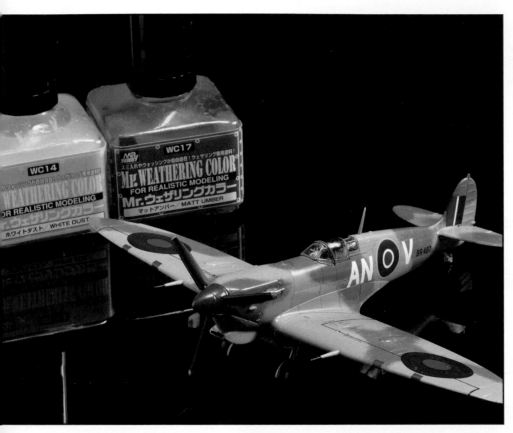

琥珀色（MATT UMBER）

亮度低的棕色。由於棕色成分較低，模型不會整個陷入棕色中。這次另外在琥珀色上塗中石色和深泥土色等顏色，效果看起來也很好。

白塵色（WHITE DUST）

沙漠的新沙塵色。由於是亮度高的沙色，即使是畫在噴火戰鬥機這種黃色系飛機，也能夠確實呈現出沙塵的顏色。

不是全機塗裝，
而是滴在重點位置上

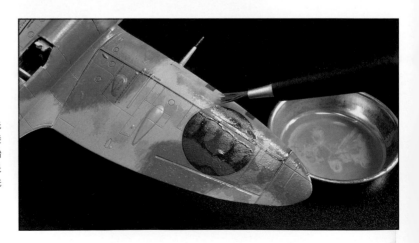

Mr. Weathering Color是完全消光的漆料，塗抹後光澤會一瞬間消失，如果全機塗裝，通常都會使模型看起來很粗糙。使用時，先在迷彩的邊緣或是輪廓部分等重點處滴上漆料後，用專用的稀釋液擦拭、塗開。剛開始可以從琥珀色下手，這種漆料會呈現出像是長時間累積的汙漬，或是汽車表面沒有清洗的樣態。

用平筆將琥珀色塗開

用平筆將滴在目標處的琥珀色塗開。用乾畫筆可以再現更加細緻的
髒汙。如果畫筆沾有 Mr. Weathering Color 專用的稀釋溶劑，則能
夠擴大延伸 Mr. Weathering Color 的範圍。就像飛機往前飛一樣，
按照髒汙從前方到後方的樣子來塗裝，看起來會更加帥氣。

光澤感降低

與舊化前閃閃發光的狀態相比，點綴琥珀色的髒汙，外觀看起來會
更為穩重低調。

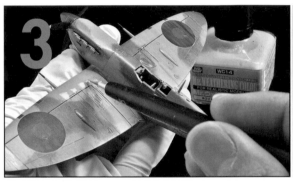

塗上亮度更高的沙色！

接著，為了表現出最近沾上的沙塵，再塗上一層明亮的沙色。如果
全機上色，會一口氣變成白色，要多加小心。將漆料小小地塗在駕
駛艙周圍、圓標（藍紅相間的圓形標記）上，標示出沙塵的髒汙，
可以達到視覺的平衡。

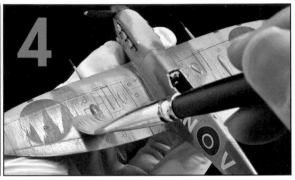

接下來是將漆料塗開

現在試著將剛剛塗的沙色拉長或拍打，讓漆料更融入模型中。這個
呈現方式沒有所謂的正確答案，只要試著移動畫筆，畫出自己覺得
很酷的線條即可！

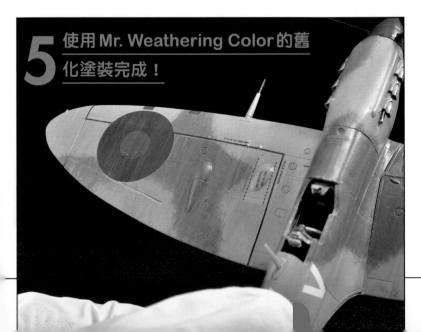

5 使用 Mr. Weathering Color 的舊化塗裝完成！

Mr. Weathering Color 這種漆料就是像這
樣，在想要添加髒汙的地方塗上顏色後，
接著塗開或是拍打來賦予全新模樣。另
外，就像清洗一樣，塗抹整架飛機會使外
觀顯得很粗糙，請務必留意。

稍微有點麻煩，
但可以讓外觀更帥氣的「剝落塗裝」

接下來，讓我們一起來嘗試舊化塗裝最為經典，非常簡單，效果卻極為顯著的「剝落塗裝」。這是一種使塗裝的漆料「剝落」，露出底色的表現手法。其中，塗上「銀色漆」的剝落塗裝，就是能夠突顯出模型重點的關鍵技巧之一。

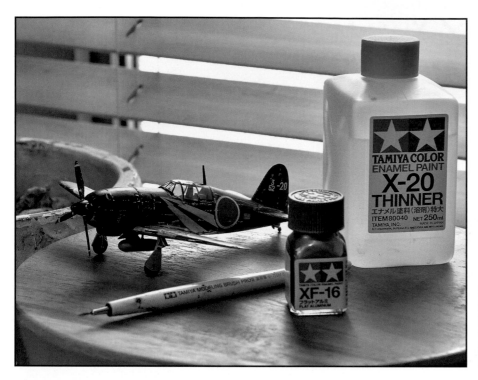

田宮 TAMIYA
引以為傲的
消光銀色！

這裡使用的是琺瑯漆金屬鋁，是一種相當獨特的無光澤銀色漆。與入墨線液一樣，可以用琺瑯漆稀釋溶劑擦拭，所以就算失敗也還可以立即修正。

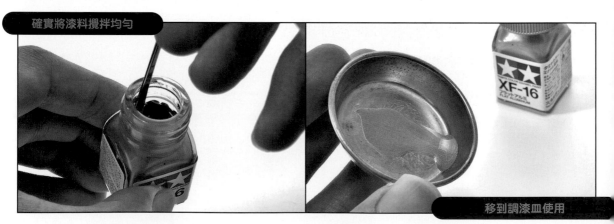

確實將漆料攪拌均勻

移到調漆皿使用

儘管沒有光澤，但依然屬於金屬色，要仔細攪拌均勻後再使用。

有金屬的顆粒感，但亮度極低。這正適合拿來表現露出來的金屬底色。首先用家庭用的海綿或是化妝棉沾取漆料，接著輕輕地印在模型上……。

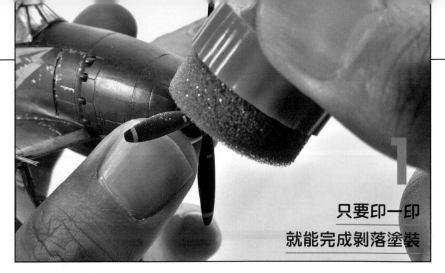

1

只要印一印
就能完成剝落塗裝

用海綿沾取漆料後，輕輕地印在模型上，就能完成自然的剝落塗裝。不僅是銀色，也很推薦用深棕色和深灰色等顏色來表現損傷，效果會非常顯著。海綿沾取漆料後，不要直接就印在模型上，先輕輕地印在紙巾上，調整好漆料的用量後再印在零件上。

用極細面相筆
來描繪剝落塗裝

剝落塗裝不是要真的剝下漆料，而是要呈現出像是剝落的樣子。用細頭的畫筆一點一點地塗上金屬鋁，看起來就會像是漆料剝落，露出底色的樣子。

用棉花棒沾取琺瑯漆稀釋溶劑
來修改失誤

不小心塗過頭或是塗到其他地方時，與擦拭入墨一樣，用棉花棒沾取琺瑯漆稀釋溶劑來清除即可。

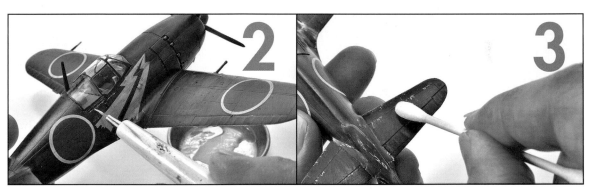

2　　　**3**

加強得很棒！看起來就像是一架歷經戰爭的戰鬥機

只用一塊海綿和一枝筆就能像這樣呈現剝落塗裝。銀色是在突顯出立體感非常有效的顏色，在重點處點上幾筆，看起來就會格外帥氣。除了銀色以外，務必也要試試看深灰色、棕色等顏色。

呈現出使用過的老舊感
感覺好帥啊～

4

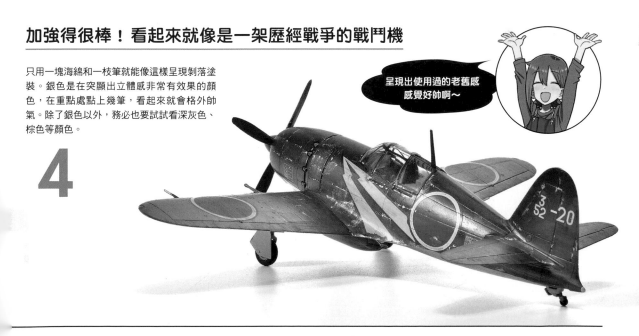

利用田宮TAMIYA Weathering Master 為排氣管添加煤灰

比例模型的舊化花樣之一就是煤灰汙垢。最重要的是，因為是位於排氣管等顯眼的地方，這個技巧就是給人一種「汙垢堆積成這樣，應該是經常出動吧～」的印象。若是想要輕鬆地畫出完美的汙垢，請務必嘗試使用田宮TAMIYA Weathering Master B三色舊化粉彩中的「煤灰」。

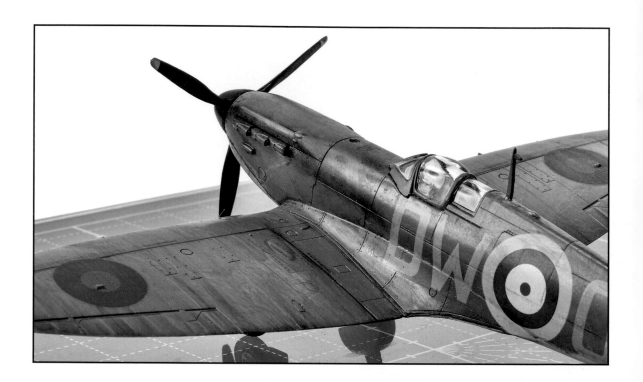

半溼型漆料！

為溼潤的固體漆料。用隨附的海綿和毛刷二合一的刷子，像擦拭零件一樣塗上漆料。

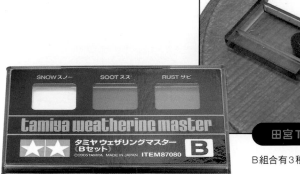

田宮TAMIYA Weathering Master B三色舊化粉彩

B組合有3種漆料，分別是白雪、煤灰和生鏽。

1 在排氣管周邊
塗上煤灰

為噴火戰鬥機的排氣管刷上排廢氣產生的煤灰吧！

2 單純用隨附的海綿刷
煤灰就會冒出來！

只要用海綿刷刷一刷，就會有圖中的效果！這個動作需要多熟悉一下。

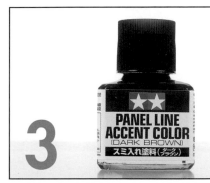

3 如果手邊有深棕色入墨線液，
模型的帥氣度會更上一層樓

以下介紹如何將剛剛的煤灰髒汙進一步融入模型中，讓飛機看起來更完美的方法。其關鍵就掌握在深棕色田宮TAMIYA的入墨線液。

4 塗上深棕色
模糊周圍邊界

塗上深棕色包圍刷上了 Weathering Master 的地方。這時盡量避免將深棕色塗在煤灰的漆料上。

5 用棉花棒調整

用沾有少量琺瑯漆稀釋溶劑的棉花棒，輕輕地拍打，讓煤灰和紅棕色的分界線更加模糊。如此一來，漆料就會彼此融合在一起。

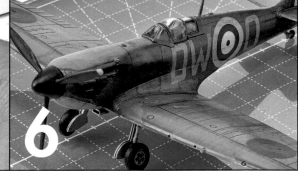

6 煤灰和深棕色組合技術，
讓飛機看起來更迷人

煤灰相當顯眼，如果只是用海綿或刷子刷上去，會非常引人注目。儘管漆黑鮮明的顏色，看起來就不美觀，不過一但輪廓線變得模糊，汙垢就會與模型合為一體，呈現出帥氣的樣子。

無論什麼樣的塗裝都能使用！
以噴筆塗裝走向下一個階段？

噴筆塗裝可以讓人享受到各種塗裝模樣，像是漂亮的漸層塗裝或是均勻乾淨的塗裝等。噴筆塗裝的價格不低，適合稍微往上一階的進階者使用。對於想要進一步享受飛機模型圖裝樂趣的人來說，是一定要嘗試的工具！

空壓機

噴漆房

噴筆

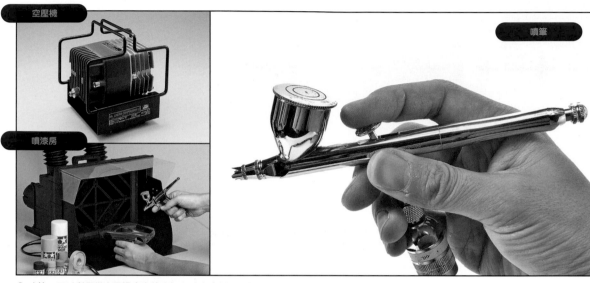

● 噴筆：可以利用從空壓機產生的空氣，噴出漆料的工具。

● 空壓機：空壓機是將空氣壓縮後送入噴筆的工具，如此噴筆就能噴出漆料。圖中的 MR.LINEAR COMPRESSOR L7（含稅價 41800 日圓，GSI Creos 03-5211-1844）在日本許多模型量販都可購得。

● 噴漆箱：在室內也可以舒適塗裝的工具。圖中是在日本賣場或是網路上都很容易購得的 Spray Work Painting Booth（雙風扇）（含稅價 27280 日圓　田宮 TAMIYA　田宮 TAMIYA customer service）。可以減少噴霧和氣味等問題，是一定要準備的工具。

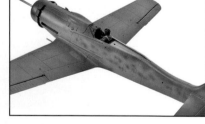

可以噴出薄薄的漆料，
相當美觀

噴漆可以薄且均勻地重疊漆料，因此可以完成顏色均勻、平滑、乾淨的塗面。

可以完美地
噴出重點塗裝！

噴漆可以將漆料噴得很細緻，也很善於處理筆塗難以進行的作業，例如將迷彩塗裝暈開等。

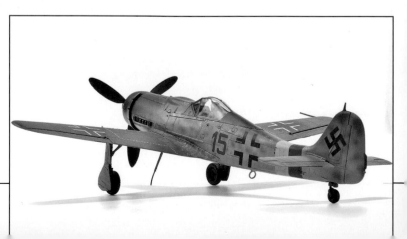

要如何噴出漆料？

前一頁已經介紹過是「藉由噴筆噴出空壓機提供的空氣來噴出漆料」，
但噴筆要怎麼操作才能噴出漆料呢？

單手就能控制
空氣和漆料的量

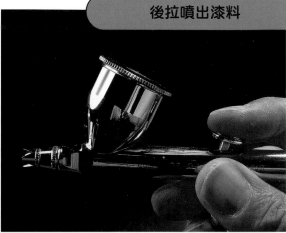

後拉噴出漆料

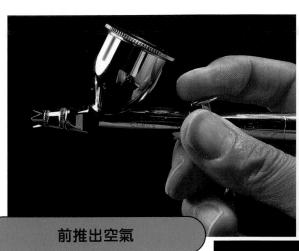

前推出空氣

噴筆的操作由中央的按鈕來進行。其構造是，
前推這個按鈕時，只會噴出空氣，推出空氣
後，試著往後拉一下就會噴出漆料。藉由推、
拉這兩個動作來噴出漆料。以拉動的幅度來控
制漆料的用量，像是往細節噴漆或是一次噴出
大量漆料，塗抹大片面積等。

將漆料放入這個杯子中

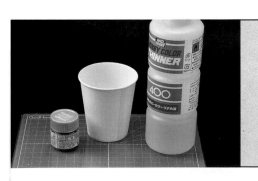

瓶中的漆料
不能直接使用！

要先將瓶中的漆料用專用的稀釋溶劑稀釋後才
能進行噴塗。若將漆料直接使用，會因為濃度
太高，無法從噴筆中噴出來。所以也要準備稀
釋液。

從下一頁開始嘗試噴筆塗裝！

首次挑戰噴筆塗裝！

準備漆料對噴塗來說很重要！這次使用的是在筆塗也有出場的 CSI Creos GSI H 系列水性漆「銀色漆」。

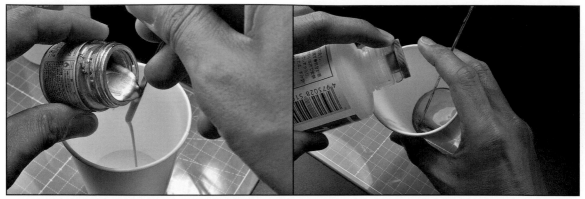

將銀色漆仔細攪拌後倒入杯子中。注意不可以直接倒入噴筆中。　以 1：1 的比例加入 GSI H 系列水性漆的溶劑。

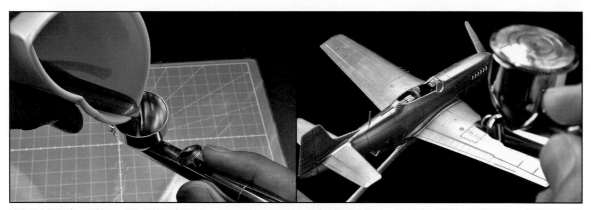

確實混合銀色漆和溶劑後，倒入噴筆的漆杯中。　打開空壓機的電源，朝著模型噴漆料。按鈕不要一口氣拉到底，要輕輕、慢慢地操作。

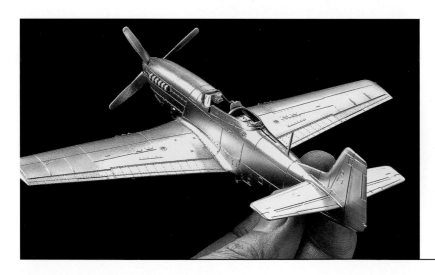

完成乾淨又有光澤的銀色！

在噴塗時，如果漆料太稀，會無法固定顏色，但漆料若是太濃，又噴不出來。只要漆料和稀釋液以 1 比 1 的比例混合，通常都能順利塗裝。在習慣噴塗前，建議先噴在紙杯的側面，直到抓到噴塗的感覺。

能夠混色後，
漸層塗裝不是問題！

噴塗可以混合漆料後噴漆。在零戰機翼的綠色中混和白色，可以在機翼上打光，還能輕鬆享受漸層的樂趣。

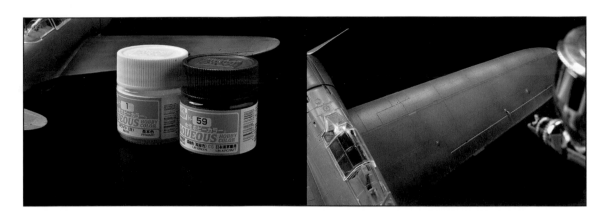

利用薄噴也能夠做到迷彩塗裝！

噴筆是最適合用來為飛機噴上迷彩塗裝的工具之一。

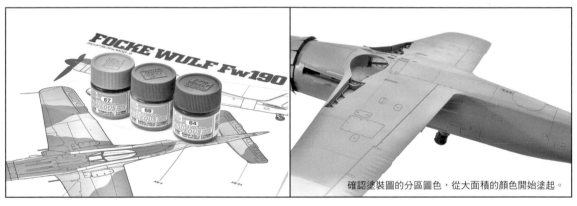

確認塗裝圖的分區圖色，從大面積的顏色開始塗起。

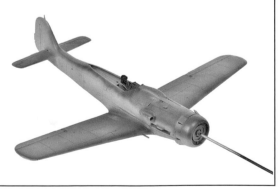

接著，不要過度拉動噴筆的按鈕，讓漆料薄薄地噴灑在模型上，邊確認塗裝圖，邊畫出花紋。就算不小心塗到其他地方，只要用相鄰的顏色覆蓋即可。

不要太緊張，盡量畫得和圖片一樣。如果花紋畫錯或是漆料的顆粒飛濺，只要塗上相應的指定色就能修改。

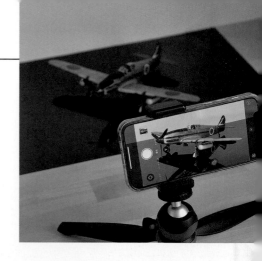

完成獨一無二的飛機模型後，拍張照收藏喜悅

飛機模型完成的樂趣就是拍照！用智慧型手機就能輕鬆拍照，將照片上傳到社群網站，就可以讓全世界的人看到自己的飛機模型。智慧型手機的相機功能非常優秀，只要在「明亮的地方」、「好看的地方」拍攝，即能拍出漂亮的照片！

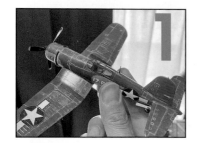

太棒了～～！
完成啦！

飛機模型完成的那一刻是最棒的瞬間！趕快來拍照吧！

在亂七八糟的桌上……沒辦法拍出漂亮的照片

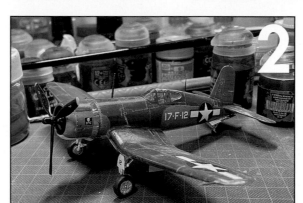

如果直接在剛剛製作飛機模型的桌上拍照，通常會像圖中一樣……。我知道完成一架飛機模型有多興奮，但是桌上散落著漆料和畫筆之類的工具，就沒辦法看到模型了。這樣好不容易製作好的飛機模型看起來會有點可憐……。

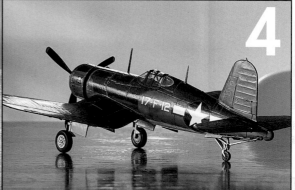

放在木質地板或桌子等平坦的地方

最好放在盡量平坦、寬敞的地方（當然也要乾淨不髒亂）。木質地板等地方也是容易拍出好照片的關鍵。

拍出漂亮的照片啦！

只要在整齊乾淨的地方用智慧型手機拍攝，就能清楚拍出飛機模型，讓大家好好欣賞自己的成品。

STEP. 14

花點巧思，
墊一張透明墊

只要在飛機模型下面墊一片百元商店賣的透明墊，就能表現出高級感。

將百元商店的
透明墊墊在下面

就像是鏡子！下面反射飛機也太帥！

彷彿就在烏尤尼鹽沼。飛機
模型在下方墊子的反射下形
成鏡像作用，使照片令人更
印象深刻。

帶模型到室外拍照！

自然光是攝影的最佳拍檔。因為非常明亮，可以拍出清晰的模型照。如果背景是日出或日落還能拍出令人印象更為深刻的照片。

天空多雲
會反射出雲朵

透明墊還能反射天空，多雲的日子，像圖中這樣墊墊子，就能反
射出雲朵。拍出的照片會帶一點幻想片的感覺，相當推薦。

智慧型手機
也能拍出
漂亮的照片

接下來就是打開智慧型手機拍照！把拍好的照片上傳到社群網
站，讓更多人看到也是一種樂趣。

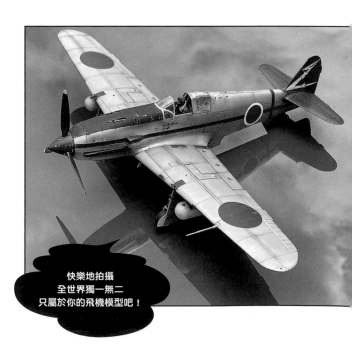

快樂地拍攝
全世界獨一無二
只屬於你的飛機模型吧！

編輯	nippper（丹 文聡） スケールアヴィエーション編集部
插畫	クサダ
攝影	丹 文聡 インタニヤ
設計	Takanashi design
協力	イエローサブマリン秋葉原スケールショップ
企劃／編輯	株式会社 アートボックス

第一次就上手！
新手飛機模型教科書

出　　　版／楓書坊文化出版社
地　　　址／新北市板橋區信義路163巷3號10樓
郵 政 劃 撥／19907596　楓書坊文化出版社
網　　　址／www.maplebook.com.tw
電　　　話／02-2957-6096
傳　　　真／02-2957-6435
作　　　者／nippper、Scale Aviation編輯部
翻　　　譯／劉姍珊
責 任 編 輯／林雨欣、吳婕妤
內 文 排 版／謝政龍
港 澳 經 銷／泛華發行代理有限公司
定　　　價／480元
初 版 日 期／2023年12月

國家圖書館出版品預行編目資料

第一次就上手!新手飛機模型教科書 / nippper、
Scale Aviation編輯部作；劉姍珊譯. -- 初版. --
新北市：楓書坊文化出版社, 2023.12　面；公分

ISBN 978-986-377-924-7（平裝）

1. 模型　2. 飛機　3. 工藝美術

999　　　　　　　　　　　　　　112018096

クサダ（Kusada）

目前正於日本模型專門雜誌《月刊モデルグ
ラフィックス》（大日本絵画/刊）連載漫
畫《プラモってめんどくさい！》。喜歡眼
鏡、特效和模型。著作《先輩が忍者だった
件（全2本）》現正發售中。